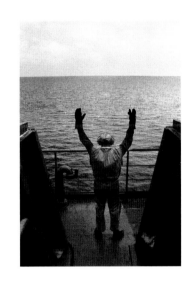

CHARTA

Verso la luce Toward the light

Luigi Bussolati

Hanno sempre come una magia speciale i giorni che segnano il passaggio da un anno all'altro.

Per la AEM poi questo passaggio dal 2002 al 2003 ha una magia particolare. Sono giorni infatti in cui possiamo toccare con mano l'avanzamento dei grandi lavori, avviati per tempo con coraggio e lungimiranza e avvicinatisi rapidamente alla conclusione nell'arco di una manciata di mesi.

Dopo un lungo periodo di sospensione, i rilevanti investimenti sugli impianti, rinnovano la capacità produttiva e le potenzialità di AEM collocandola ormai saldamente tra i principali operatori energetici nazionali.

Nella tradizione aziendale, nella cultura originaria del gruppo AEM i grandi lavori hanno scandito le epoche dello sviluppo, dai primi del novecento in poi, lasciando un segno indelebile nella memoria della società attraverso un lavoro di documentazione fotografica, che è rilevante, nella storia degli archivi di impresa, non solo per gli aspetti quantitativi – oltre 30 mila foto d'epoca – ma anche per gli elementi innovativi che sempre caratterizzavano l'approccio dei vari fotografi che si sono succeduti.

La documentazione fotografica di grandi opere strutturali ha ormai la sua tradizione storica e le sue scuole che si sono appassionate a descrivere la grandiosità delle opere, il senso delle sfide ingegneristiche, la generosa quanto aspra fatica del lavoro umano, l'incontenibile emozione dell'opera realizzata. Alle tante pubblicazioni disponibili sul mercato la stessa AEM ha contribuito con recenti volumi fotografici. Qui, però, c'è una magia in più. C'è la ricerca sicuramente originale e fortemente suggestiva con cui Luigi Bussolati mette ogni prodotto e opera presi a soggetto letteralmente in nuova luce. Abbiamo già avuto modo di indicare la difficoltà, nell'immensa mole del nostro materiale fotografico, a ritrovare la centralità del lavoro umano, laddove sovrasta l'opera finita e l'uomo – operaio o ingegnere che sia – è solo un minuscolo metro di misura, utile a esaltare la grandiosità delle strutture e degli impianti.

Con spiccata e intuitiva capacità di espressione Bussolati invece ridisegna e ricerca con la luce gli ambienti e i luoghi dove forte e significativo è il lavoro dell'uomo, riuscendo così a plasmare in una sorta di sospensione onirica immagini che risolvono il contrasto tra l'uomo e l'opera, tra la rudezza del cantiere e il nitore del manufatto, in una sorta di evocazione mitica di grande effetto comunicativo.

A Bussolati rivolgo quindi un doppio ringraziamento. Per aver dato con il suo obiettivo un'aurea magica a quanti quotidianamente si impegnano con semplicità e con il proprio lavoro per realizzare opere di altissima ingegneria. E per averci permesso, dopo anni di intensa collaborazione, di arricchire la biblioteca AEM con un volume di sicuro successo.

AEM SPA
Comunicazione e Relazioni Esterne
Biagio Longo

There is something magical about the days which mark the passage from one year to the next.

For AEM the passage from 2002 to 2003 has a special magic. They are, in fact, days in which the end is in sight to significant projects which have been embarked upon with courage and farsightedness, and which will soon be completed in the space of only a couple of months.

Following a long period of delays, considerable investment was put into the implants, renewing AEM's productive capacity and potential. AEM is now firmly placed among the main energy operators nationwide.

In the history and culture of the company AEM, great works have marked epochs of development, from the beginning of the nineteenth century onwards. These have left an indelible mark in the memory of society thanks to photographic documentation. This has been significant in the history of the AEM enterprise, not only because of the sheer quantity of photographs, 30 thousand from various epochs, but also because of the innovative approach of all the photographers who have contributed to the collection.

The photographic documentation of great constructional works has become a historical tradition and its schools take interest in describing the grandness of the projects, the challenge faced by engineering, the generous, albeit uphill struggle of human labour and the incontrollable joy of seeing the work completed. AEM itself has contributed to the many publications already on the market with its latest photographic volumes. There is, however, something rather special about these ones. They contain Luigi Bussolati's powerfully suggestive and certainly original photographs, in which every product and work is literally photographed in a new light. We have already had the opportunity of illustrating the difficulty, in the immense mass of our photographic material, of rediscovering the centrality of the human contribution to work, where the final product, the grandness of the construction and the factory dominate and man – whether he be worker or engineer – remains a mere metre in height.

With distinctive, expressive intuition Bussolati experiments with light, redesigning places and environments where human endeavour is both considerable and significant, thus shaping the images which resolve the contrast between man and labour in a sort of onirical suspension, between the shabby workshop and the shiny product, in a sort of mythical evocation which has a powerful communicative effect.

I would like to thank Bussolati for two things. First of all, for having added a touch of magic to those who work hard and with simplicity to produce engineering works of the highest level. Secondly, after years of close collaboration, for having enabled us to extend the AEM library with a volume which will undoubtedly be successful.

AEM SPA
Communication and External Relations
Biagio Longo

Continuamente, nel corso del suo lavoro, il pittore elabora sogni situati fra la materia e la luce, sogni di alchimista nei quali escogita sostanze, accresce luminosità, attenua colori troppo violenti, provoca contrasti in cui sempre è dato scoprire la lotta degli elementi. *Gaston Bachelard*

LA LUCE E LE SUE PRESENZE

La percezione non offre la certezza di una forma geometrica, ma solo presenze. *Maurice Merleau-Ponty*

Un corpo immobile. Muto nell'oscurità. Nudo senz'ombra. Una presenza che tuttavia nasconde ancora il suo mistero. Una presenza che è come pietra nel silenzio. Che attende l'attimo in cui la tenebra comincerà a sciogliersi. C'è tutta la dolorosa tensione di quel che ancora non è visibile, ma aspira a farsi oggetto, forma, corpo. C'è tutta la struggente passione di quel che la luce cancellerà: il mistero. **Q**uesto è quanto le immagini raccolte nel volume *AKH. Verso la luce* portano alla superficie dal buio: le molteplici metamorfosi della materia. Il suo sottrarsi, almeno in parte, alla trasparenza che annulla ogni profondità, ogni spessore. Perché c'è sempre un margine di ignoto – quello che rimane circoscritto dall'ombra – sul quale lo sguardo non potrà fare chiarezza. **L'**arte antica e sapiente del chiaroscuro, il gioco delle luci e dei suoi riflessi, il precario equilibrio tra ciò che appare e ciò che è soltanto allusione: questo è il dilemma e la tensione che regola ogni espressione artistica. "Sogni situati fra la materia e la luce", li definisce Bachelard e aggiunge: "il pittore vive così vicino al rivelarsi del mondo mediante la luce, che gli è impossibile non partecipare con tutto il suo essere all'incessante rinascita dell'universo". **O**gni volta che scegliamo un punto di osservazione sulle cose, un profondo senso di morte si accompagna all'apoteosi di una rinascita. Stiamo sacrificando qualcosa per innalzare a presenza soltanto un aspetto parziale di ciò che ci è dinanzi. Quello che resta nell'ombra è forse più importante di quello che si mostra. È l'oscurità circostante e retrostante che glorifica o minaccia l'apparenza. **U**n muro avvinto dal silenzio del tempo, un rapido squarcio di luce che attraversa solitari paesaggi: vengono su dal buio, ondeggiano nella tenebra, precari eppure così imponenti, come qualcosa che si mostra – una volta ancora, l'ultima forse – prima di scomparire nuovamente. **N**on è importante cosa ci sia intorno, sentiamo tutto il peso del passato, del presente e del futuro in quella subitanea apparizione. Il tragico senso della storia che si materializza per un istante: immobile ed eterno. Una verità schiacciante con la quale tutto ciò che aspira a durare si deve confrontare. **Q**ui l'immagine si è svincolata da tutto ciò che è metalinguaggio: il mezzo artistico – ossia la luce – diventa il vero soggetto della rappresentazione. Ombre, colori e volumi si trasformano in presenze fisiche, viventi, che testimoniano soltanto del loro essere. **M**i ricordano talune opere della Light and Space Art, una tendenza artistica – nata in California nella metà degli anni Sessanta – che mira proprio allo studio del rapporto tra la materia e la luce. La direzione di scambio è duplice: quella di Robert Irwin, che parte dalla materia per poi dissolverla nella luce, e quella di James Turrell che, invece, muove dalla luce per trasformarla in materia. Di Turrell è memorabile il *Roden Crater Project*, realizzato in Arizona: un cratere appositamente rimodellato e progettato in modo da diventare cornice naturale della volta celeste. **A** questi artisti si deve la rivalutazione della corporeità della luce: non più esperienza impalpabile o alone magico della pittura, bensì elemento fisico della realtà. **I**n verità dobbiamo dire che già con Monet la luce aveva trovato il suo maestro. Il meticoloso lavoro sui colori e sulle sfumature del pittore francese – che si evince chiaramente dalle sue "serie" – è una chiara testimonianza del potere della luce. In quanto voce del silenzio, "impressione" del visibile, rivelazione che scioglie le forme dalle maglie dell'oscurità, ma anche tomba di quel che nel suo mostrarsi si annulla, la luce è per sua natura l'emblema di tutto ciò che è vivente. È la prima parola della Genesi biblica, come di quasi tutte le cosmogonie. Come se non si potesse narrare un'esistenza prima della luce. **Q**uello che giace immobile nell'oscurità – spesso oscuramente pericoloso – è soltanto il nocciolo *in fieri* di un qualcosa che potrà giungere a maturazione e che, quindi, potrà farsi oggetto di narrazione, solo nel suo rendersi visibile. **L'**analogia analitica è fin troppo evidente, laddove lo stesso Freud parlava di una necessità di "far luce" sull'inconscio. Un far luce che si accompagna, giocoforza, con il doloroso e ostinato recalcitrare dell'ombra. Parafrasando l'espressione di Goethe, secondo cui "i colori sono le imprese e le sofferenze della luce", quanto viene consegnato alla coscienza è il frutto delle imprese e delle sofferenze della psiche. La psiche, come i colori, è la componente dinamica della luce, il mutevole consegnarsi e sottrarsi della forma – componente statica – al suo destino. **S**i tratta di un'alternanza di stati che tuttavia può e deve accontentarsi solo della fissità di un istante, del fugace lampo di una rivelazione che subito soccombe a nuove tenebre, poiché il rischio ultimo di colui che "gioca" con la luce – consapevole del suo potere – è la trasparenza assoluta: il disperdersi delle ombre che annulla quella tensione che è il costrutto dinamico dell'esistenza. Il bianco che dissolve tutti i colori in un lutto imperituro. La cecità che condanna colui che ha voluto vedere troppo. Il sepolcro vuoto di una presenza assente.

Aldo Carotenuto

The artist is constantly elaborating dreams that are somewhere between matter and light, alchemist's dreams filled with light in which substances are concocted, violent colors softened and contrasts created. Here the battle of the elements is waiting to be discovered. *Gaston Bachelard*

LIGHT AND ITS PRESENCES

Perception does not offer the certainty of geometrical form, only presences. *Maurice Merleau-Ponty*

A motionless body. Silent in the darkness. Naked without shade. A presence that is still holding onto its secret. A presence like silent stone, waiting for the moment when darkness will begin to lift. A poignant yearning can be sensed in what is not yet visible, but which is aspiring to become object, form, body. An acute longing can be sensed in what the light will obliterate: mystery. **T**hese ideas – or rather, the multiple metamorphosis of matter and its submission, in part at least, to a transparency that erases all depth and substance – are given expression in the photographs collected in the book *AKH. Toward the Light*. **I**n the shaded parts there is always an element of the unknown, of which the eye can make little sense. **T**he ancient, masterly art of the chiaroscuro, the play of light and its reflection, the precarious balance between what appears and what is only illusion: this is the dilemma and tension governing all artistic expression. "Dreams situated between matter and light" is how Bachelard defined it, adding that "the artist lives so close to revealing the world through light that it is impossible for him not to participate with all his being in the constant rebirth of the universe." **E**very time we choose an angle from which to observe things the triumph of rebirth is accompanied by a profound sensation of loss. When focusing on just a part of what is visible, something will be lost, yet the parts that remain hidden in the shadows are perhaps even more important. It is the surrounding darkness that will either enhance or undermine what we can see. **T**here is a Wall bound by the silence of time, a rapid ray of light that crosses lonely landscapes, which rise up from obscurity and sway in the darkness. Precarious yet imposing, they are like something appearing – once again, perhaps for the last time – before vanishing again. **T**he things around us are without importance; in that sudden apparition we can feel all the weight of the past, present and future. The tragic sense of history materializes for an instant, immobile and eternal. It is an incontestable truth with which all that aspires to last must reckon. **H**ere the image is freed from any type of metalanguage: the artist's means, that is, light, becomes the very subject of representation. Shadows, colors and objects transform into physical, living presences that testify simply to their being. **T**hey remind me of a few of the pieces in the Light and Space movement, an artistic trend involving the study of the relationship between matter and light, that began in California in the mid-1960s. The direction of exchange is twofold: Robert Irwin starts with matter, dissolving it into light; and James Turrell, instead, proceeds from light, transforming it into matter. Turrell's *Roden Crater Project*, where a crater in Arizona was specially reshaped and designed to become the natural vault of the heavens, is most memorable. The revaluation of the corporeality of light is evident in these artists' works: it is no longer an intangible experience or, as in painting, a magic halo. Rather, it has become a physical element of reality. **I**n truth, it should be said that light found its master in Monet. The French painter's meticulous work with colors and shades – seen in his serial works – is clear evidence of the power of light. **L**ight is the voice of silence, the "impression" of the visible, the revelation that frees forms from the swathes of darkness; yet it is also the tomb of things that reveal themselves only to be obliterated. By its very nature light is the emblem of all living things. It is the first word of the biblical genesis, as with almost all cosmogonies. It is as if it is impossible to talk of an existence before light. **W**hatever lies motionless in the darkness (and it is often mysteriously dangerous) is only the essence of something that will reach maturity. Only by becoming visible can it define itself as a subject worthy of narration. **T**he analytical analogy is obvious: Freud himself would talk of the need to "throw light" on the subconscious. By necessity, this is accompanied by the painful, obstinate recalcitrance of darkness and shade. Paraphrasing Goethe, for whom "colors are light's toil and suffering," that which we submit to the conscious mind is the fruit of the toil and suffering of the psyche. The psyche, like color, is the dynamic component of light, or rather, a constant submission and subtraction of the static component, or form, to its fate. **T**hese changing states can and must be content with the fixed space of a mere instant and the elusive flash of a revelation, to succumb only a moment later to new shadows. The ultimate risk of those who "play" with light – aware of its power – is its absolute transparency: as the shadows fade, the tension that gives a dynamic sense to existence is eliminated. White dissolves all colors in an everlasting struggle. Those who wish to see too deeply are condemned to blindness. It is the empty sepulchre of an absent presence.

Aldo Carotenuto

VERSO LA LUCE

Più si assume e si visita il buio
più i nostri occhi si inoltrano in segmenti di rivelazione
fino alla chiarità.

Suor Mariafrancesca

Il fototropismo designa la proprietà di alcune piante di dirigersi verso la luce. Jung ha riconosciuto questa attitudine alla nostra psiche, i cui dilemmi e conflitti altro non sono che gli ostacoli di un cammino, compiuto dalla mente, per trovare una chiave al proprio completamento, all'"individuazione" di un nucleo, insomma l'essenza della propria unicità. Ritengo estremamente affascinante questa comune vocazione – come quella che riguarda anche queste immagini – a iniziare il proprio percorso da un'assenza, dal buio.

Il buio, necessario e atteso, rende più insicuro il procedere, poiché i riferimenti si vanificano. Su quella soglia mi accompagna un senso di sospensione e incertezza e, generalmente, la scelta è tra soccombere alla paura e osare accogliere l'ignoto e il mistero come una nuova possibilità. Spesso ho arretrato, altre volte da lì ho ricominciato.

Ogni fotografia è la tappa di un "viaggio" di esplorazione, un'esperienza in cui tento di sospendere gli schemi e i giudizi per seguire una diversa mappa disegnata dallo sguardo. La scena inquadrata richiede un tempo lungo di permanenza e osservazione: sposto i proiettori, ne aggiungo altri, muovo la macchina, ora di metri ora di millimetri, finchè una sorta di diapason interiore rimane costante su una nota, mi tiene calamitato a una tensione, mi annuncia un'assonanza con le forme affiorate dal buio conducendole in un territorio di sperimentazione e verso una nuova relazione con la realtà, con la sua rappresentazione.

L'energia luminosa e creatrice, che gli antichi Egiziani chiamavano Akh, irradiata dai proiettori disposti sulla scena, avvia un processo di trasfigurazione: le forme, affrancate dal loro consueto utilizzo e funzionalità, sembrano dotarsi di una propria luminanza. Questa metamorfosi suscita sempre in me un involontario sorriso di stupore, molto simile a quello di mia figlia, neonata, quando accendo e spengo per lei la luce di una lampada e le cose le appaiono e scompaiono.

La luce è un bisogno e un'atavica promessa di chiarezza, di consapevolezza: materia intangibile di costruzione del visibile e metafora di un cammino cui tendere. Credo di essere coinvolto dal percorso di trasformazione personale più che dalle cose che produco. Cerco, faticosamente, di evitare la trappola di identificare il mio valore unicamente in quello che faccio e nei suoi risultati.

Stiamo valutando se aggiungere un proiettore ma non è più necessario, qualcuno ci ha già pensato: l'orizzonte, che poco prima era un abisso scuro, apre il grande sipario e un'alba straordinaria assorbe lentamente l'intensità delle mie lampade, dissolvendo l'interpretazione. Nel silenzio Max, un collaboratore, bisbiglia: "Non è male, è quasi più bravo di noi".

Luigi Bussolati

TOWARD THE LIGHT

The more we take on and visit the dark
the further our eyes penetrate in segments of revelation
until there is light.
Sister Mariafrancesca

Phototropism causes certain plants to turn toward light. Jung recognized the same tendency in our psyche, whose dilemmas and conflicts are nothing more than obstacles in the journey that is the mind's search for the key to its own completion, and the uniqueness of its inner self. A similar vocation is found in these photographs. They all begin their journey from a point of absence and darkness, which is profoundly intriguing to me.

Darkness, an anticipated necessity, makes the process more uncertain, since all references are lost. On the point of departure I am accompanied by a sense of suspense and uncertainty. Generally, the choice is between succumbing to fear or daring to embrace the mystery of the unknown as a new possibility. I have often turned back, sometimes returning to the point of departure to start all over again.

Every photograph is a stage in a journey of exploration. It is an experience in which I try to suspend conventional strategies or opinions, enabling me to follow a different map: the one drawn by the eye itself. I spend a considerable amount of time observing the scene to be photographed. I shift projectors around, adding new ones, moving the camera by a few meters here and a few millimeters there until, as if drawn by the tension of a magnet, I sense that a sort of interior pitch begins to sustain a particular note. It affirms a resonance with the forms emerging from the dark, drawing them to an experimental territory, towards a new relationship with reality and its representation.

Luminous, creative energy, which the ancient Egyptians called Akh, radiates from the projectors. A process of transfiguration takes place wherein forms are freed from their habitual functions and seem to take on a luminance of their own. This metamorphosis has always caused me to smile with involuntarily surprise, rather like how my baby daughter smiles when she see things appearing or disappearing as I switch a lamp on or off for her.

Light is a necessity, an atavistic promise of clarity – it is knowledge. It is intangible material with which the visible is constructed, and a metaphor for the journey to be undertaken. I am more absorbed by the process of personal transformation than by what I actually produce. I try, with difficulty, to avoid the trap of measuring my significance in terms of what I do and its results.

We are deciding whether or not to add another projector, but it is no longer needed – someone has gotten there first: the horizon, a dark abyss only moments ago, lifts its great curtain and an extraordinary dawn slowly absorbs the intensity of my lamps, dissolving any interpretation. Max, who is working with me, whispers in the silence: "It's not too bad, is it? Why, it's almost better than us."

Luigi Bussolati

La

Our

destination

nostra

destinazione

is

non

never

è

a

mai

place

un

(Henry Miller)

but

luogo,

a

ma

un

new

modo

way

nuovo

to

di

see

vedere

things

le

cose

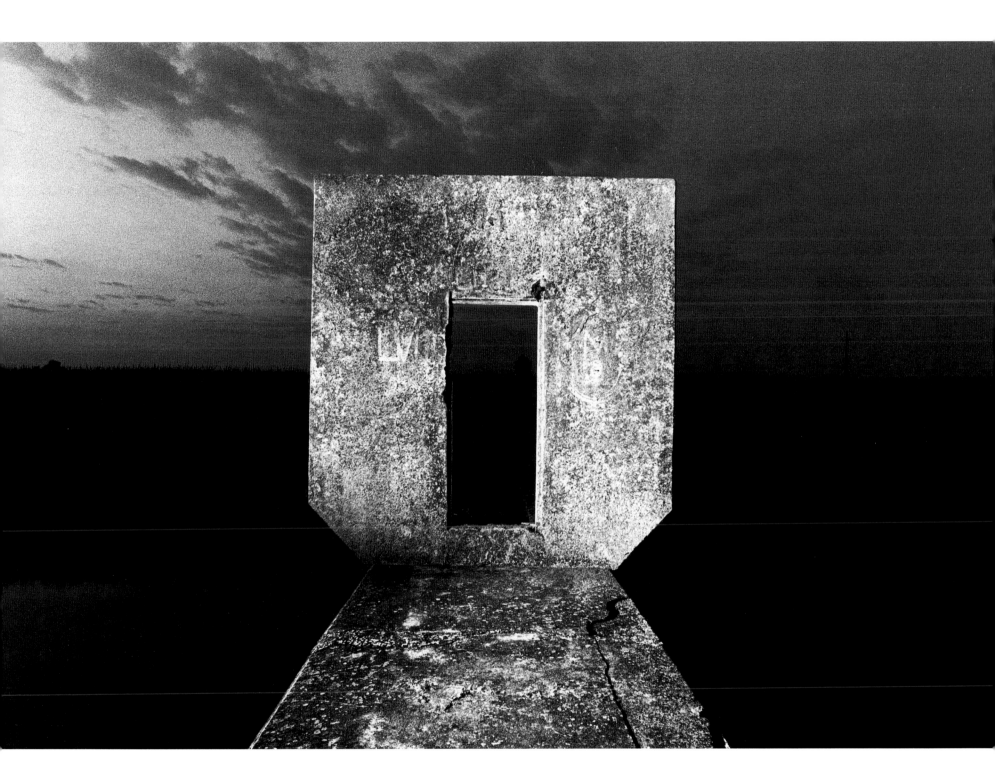

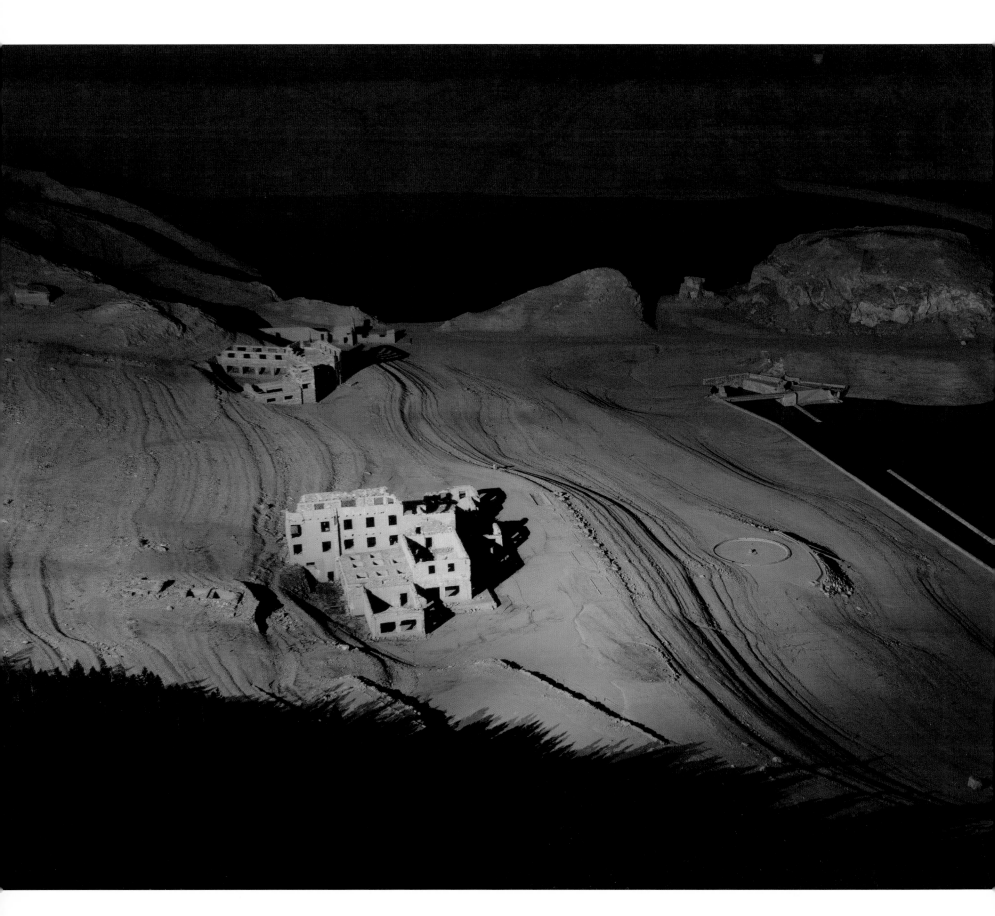

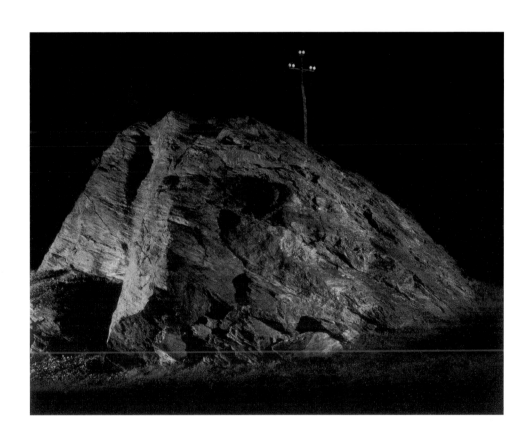

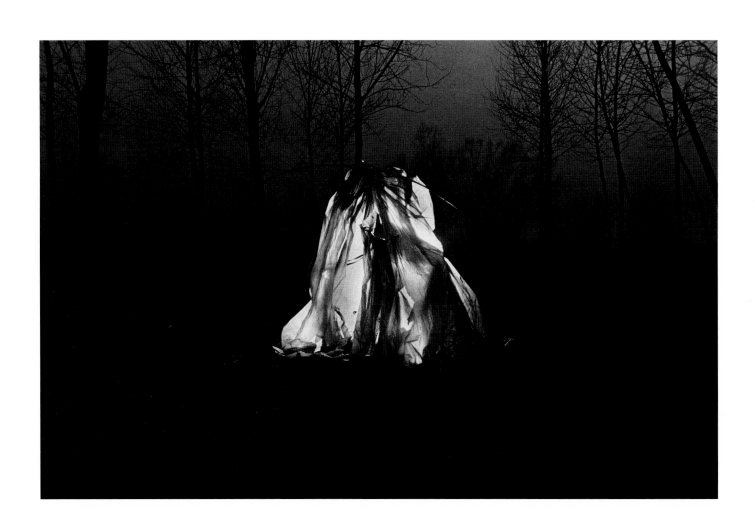

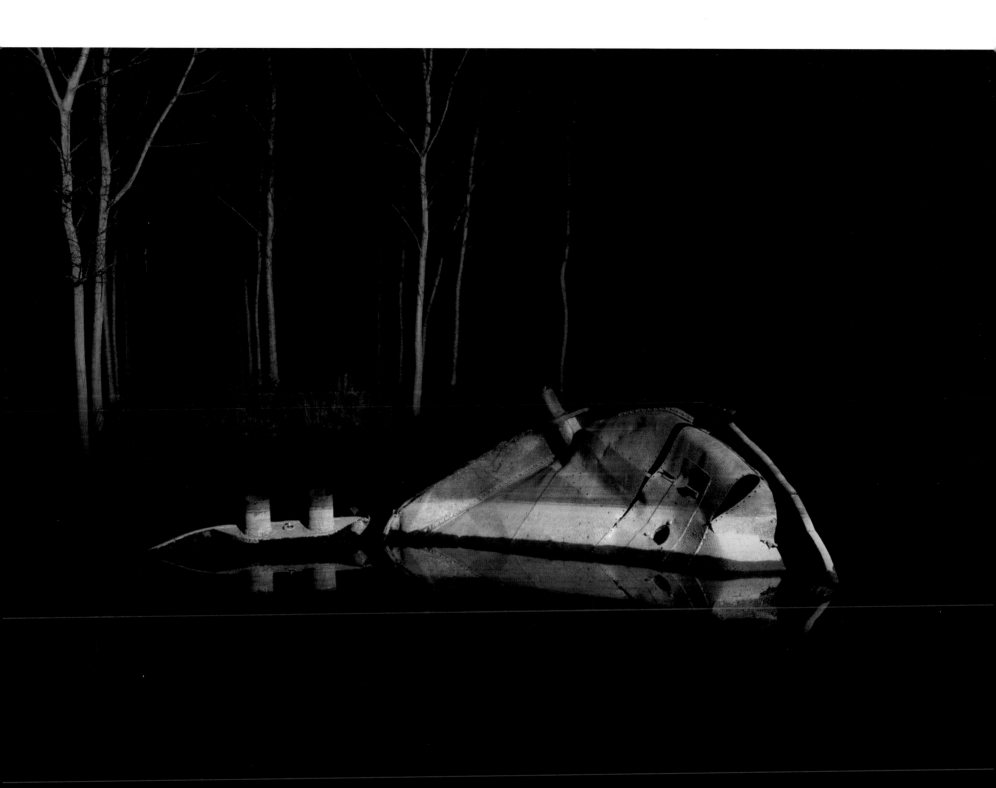

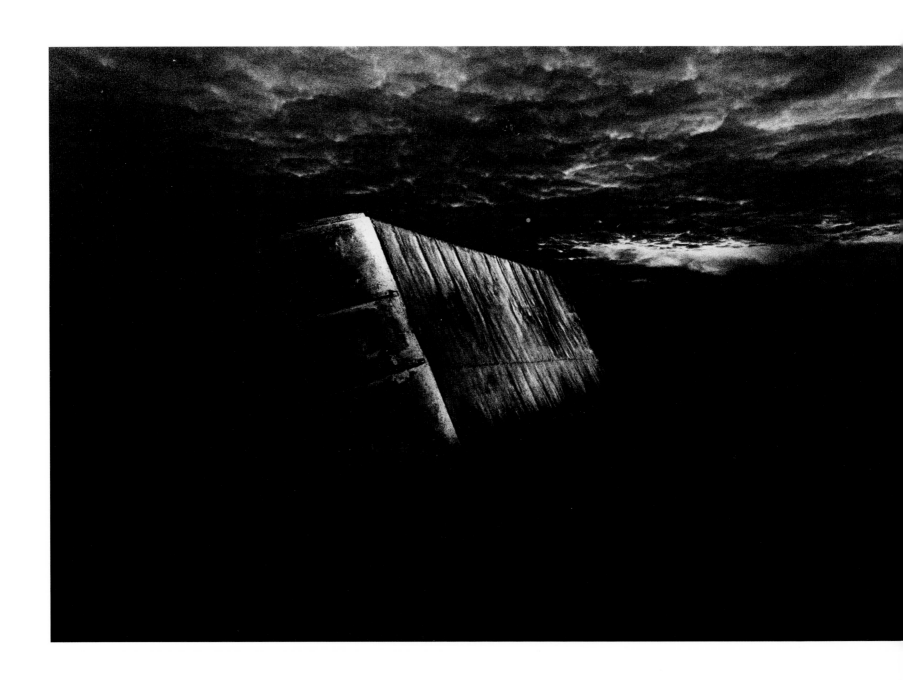

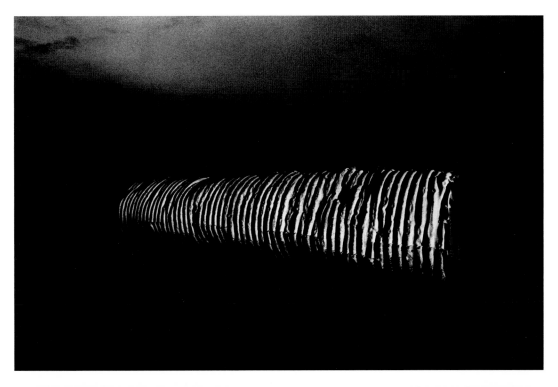

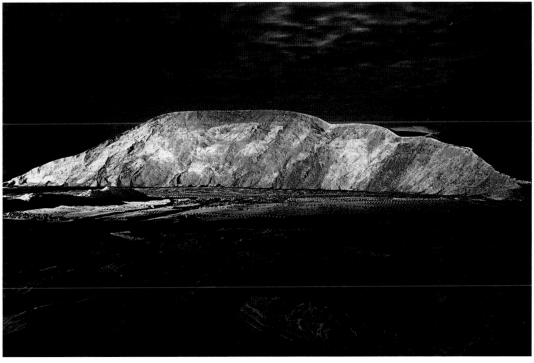

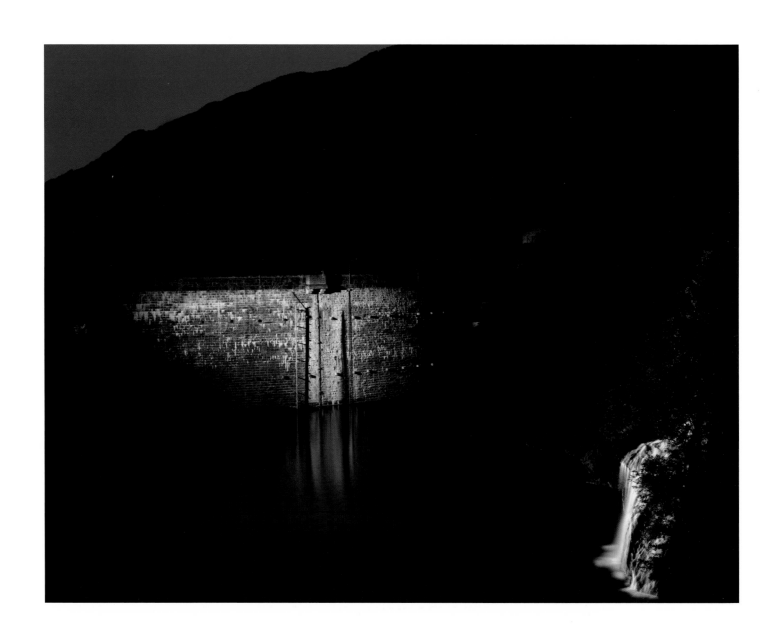

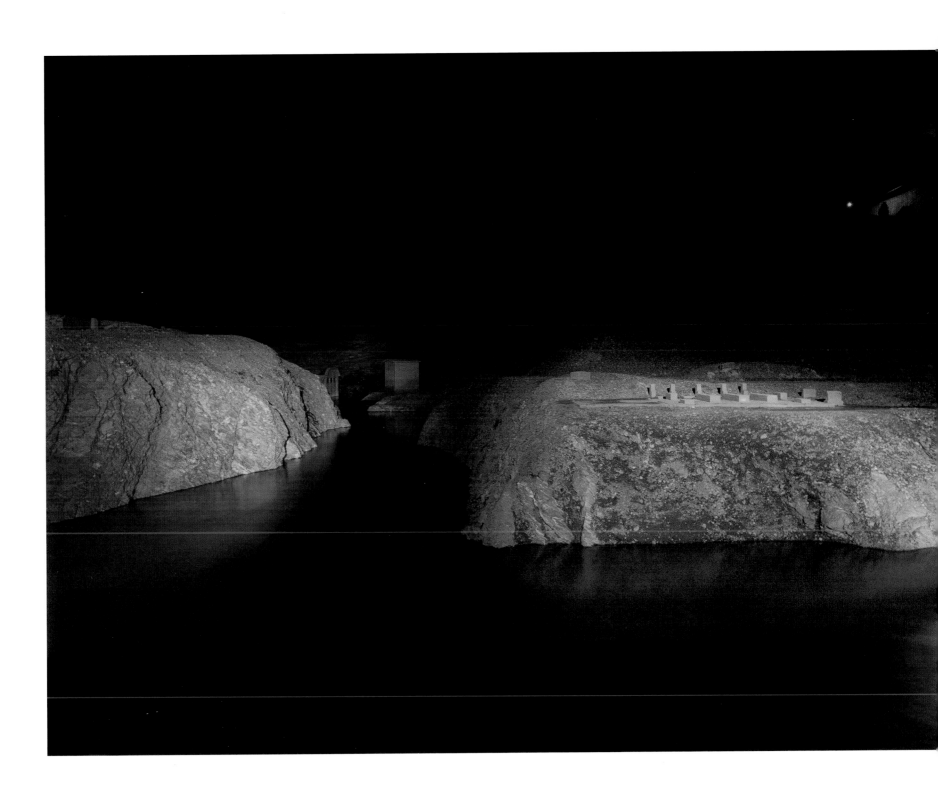

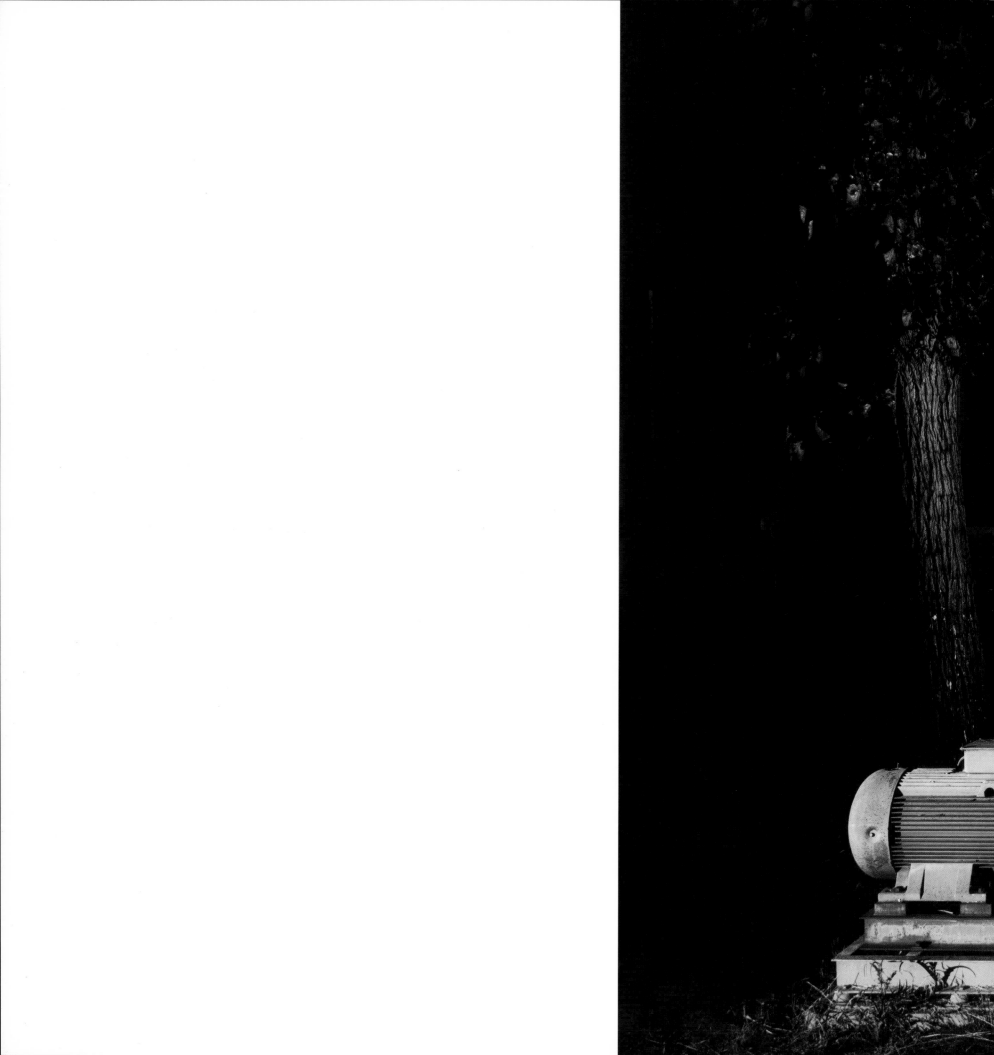

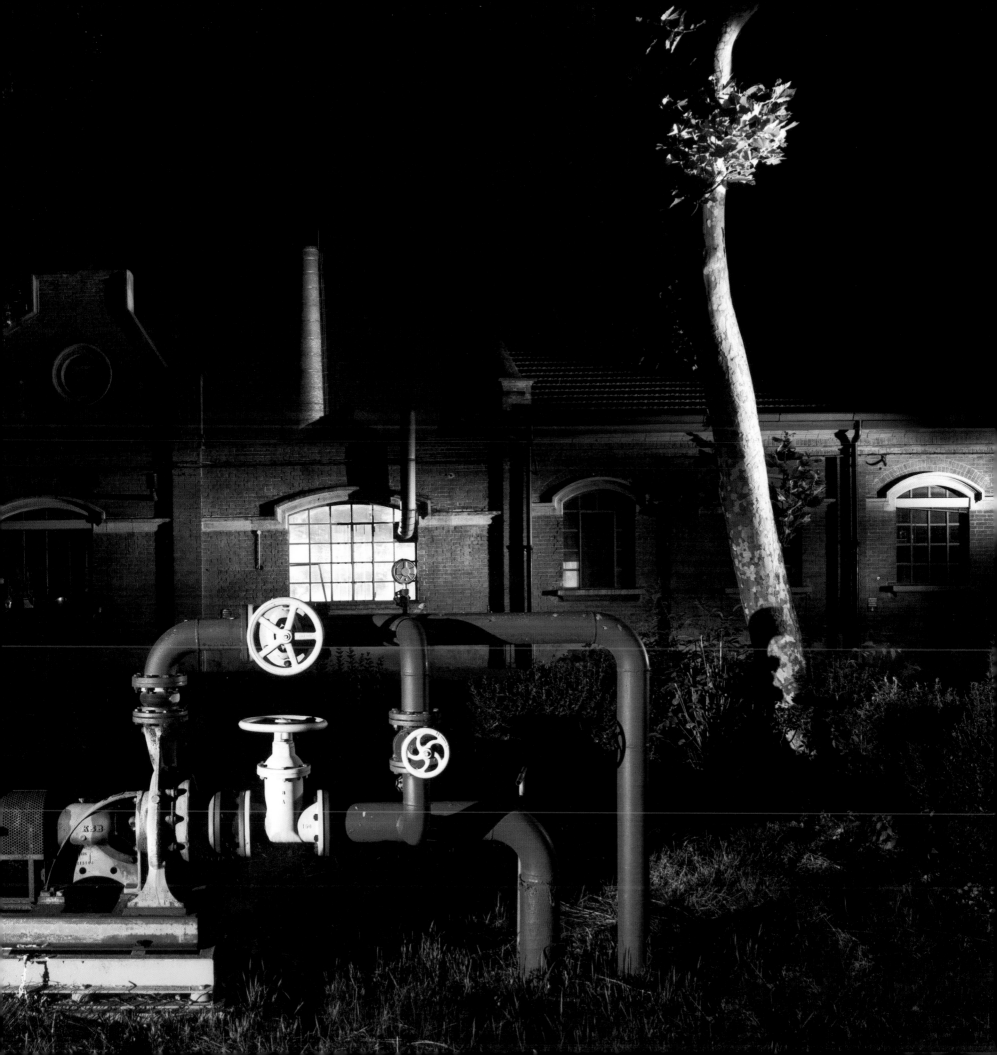

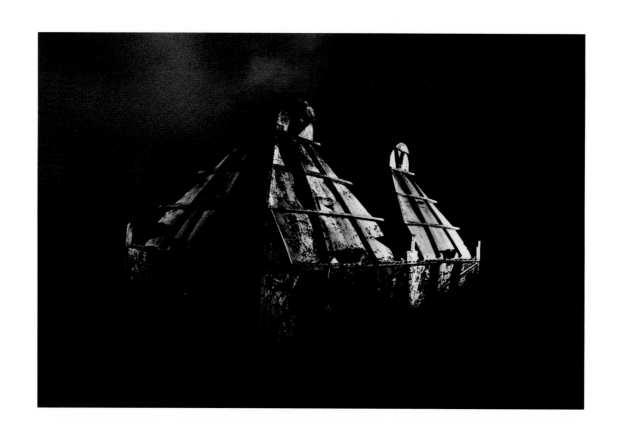

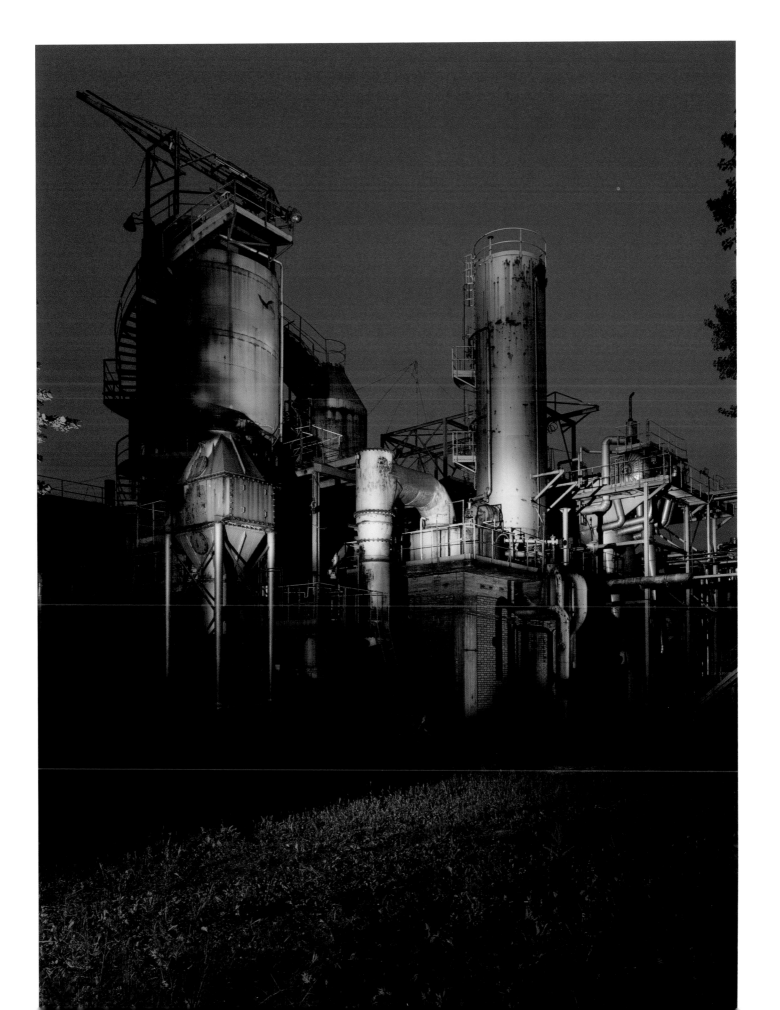

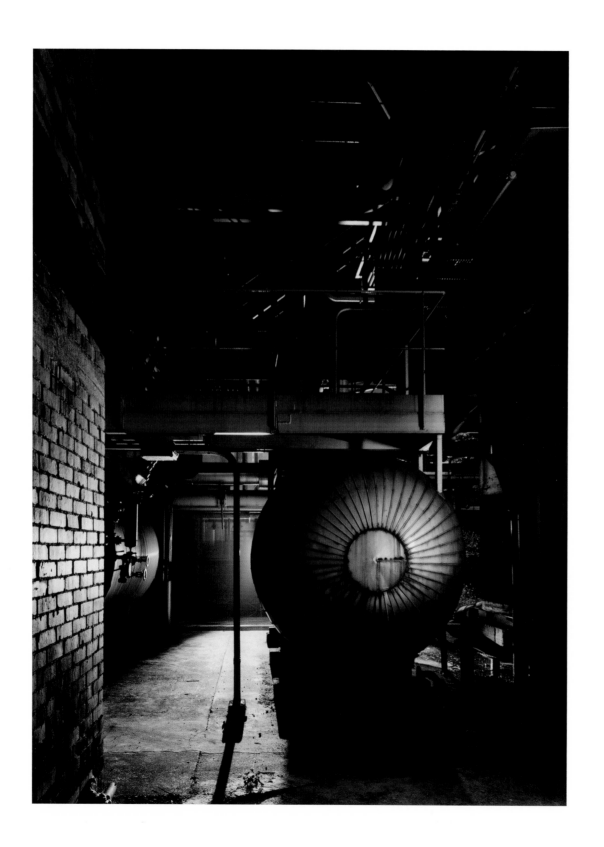

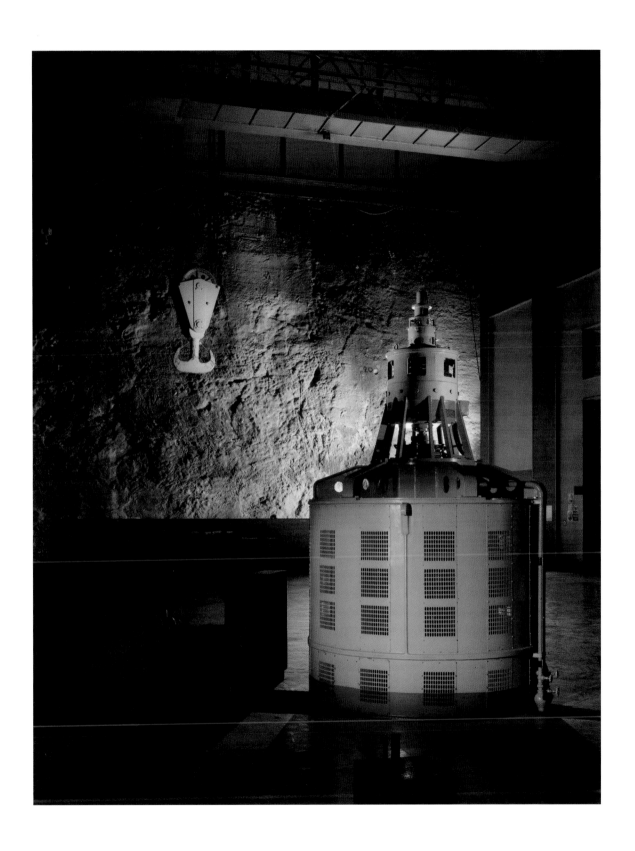

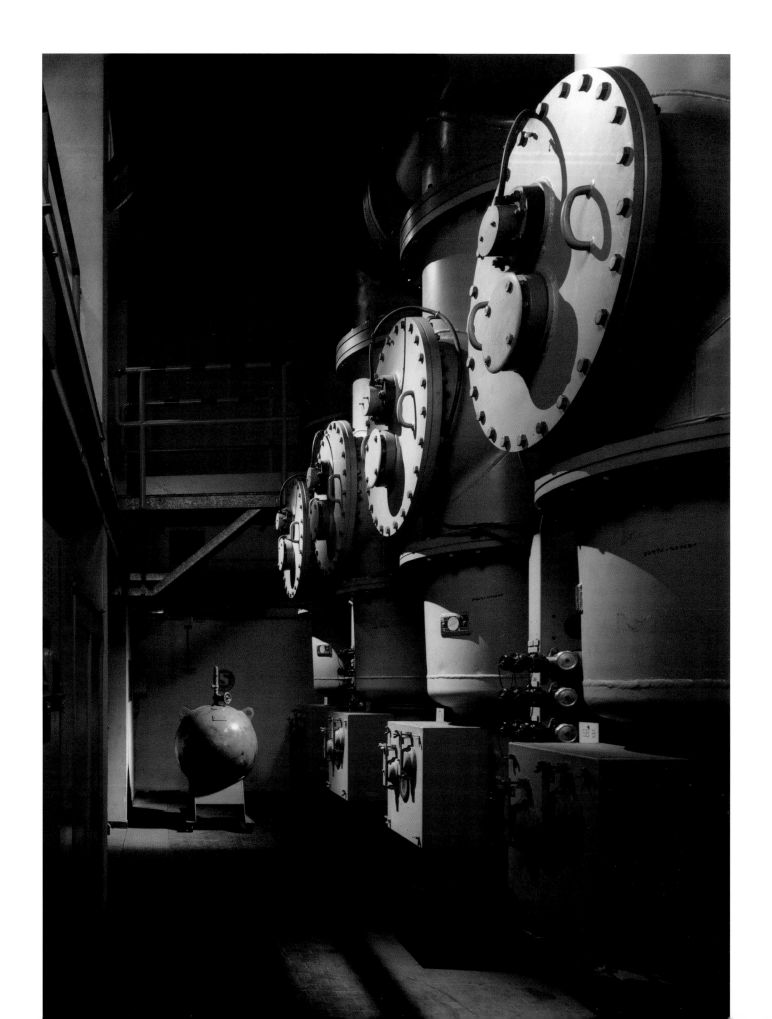

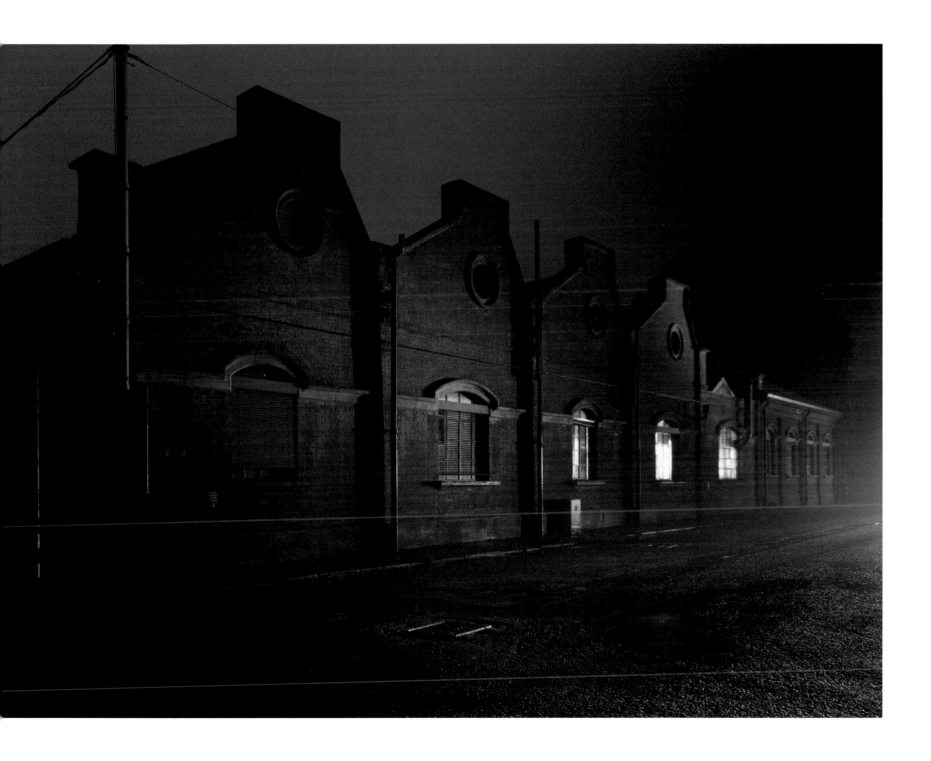

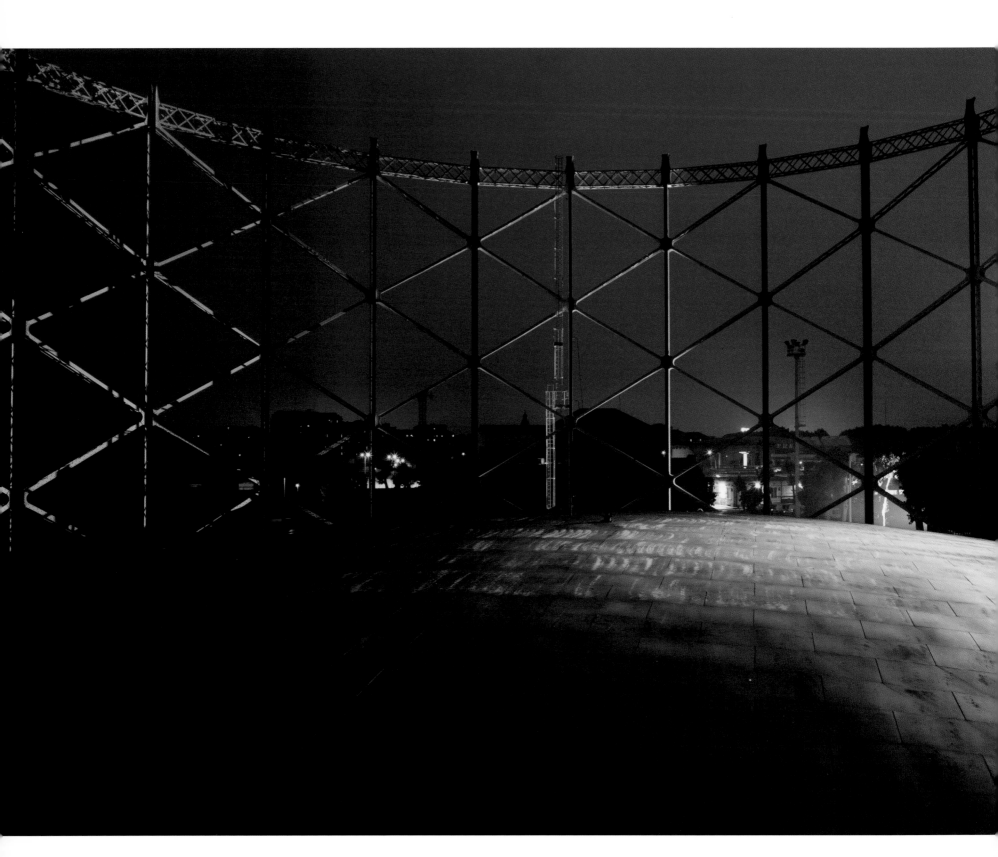

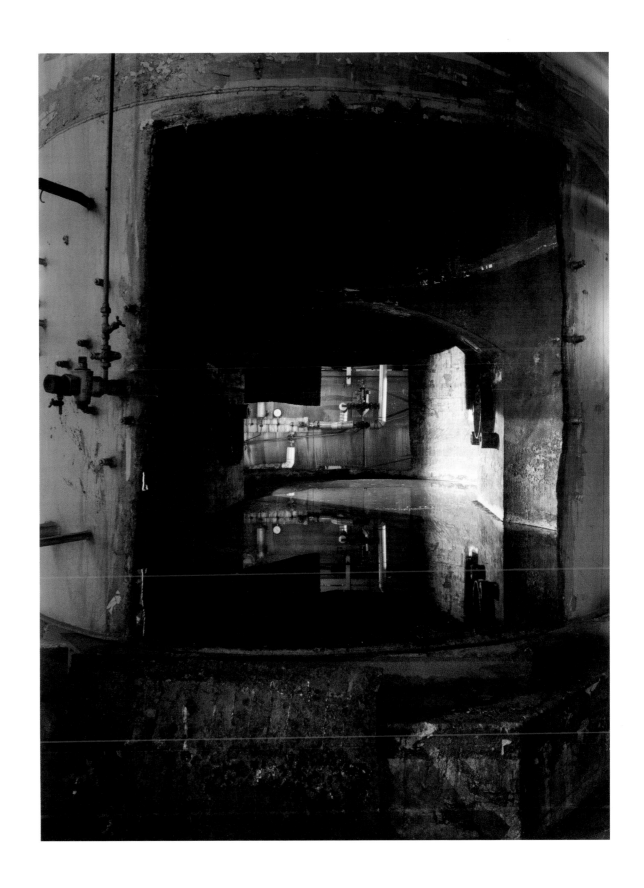

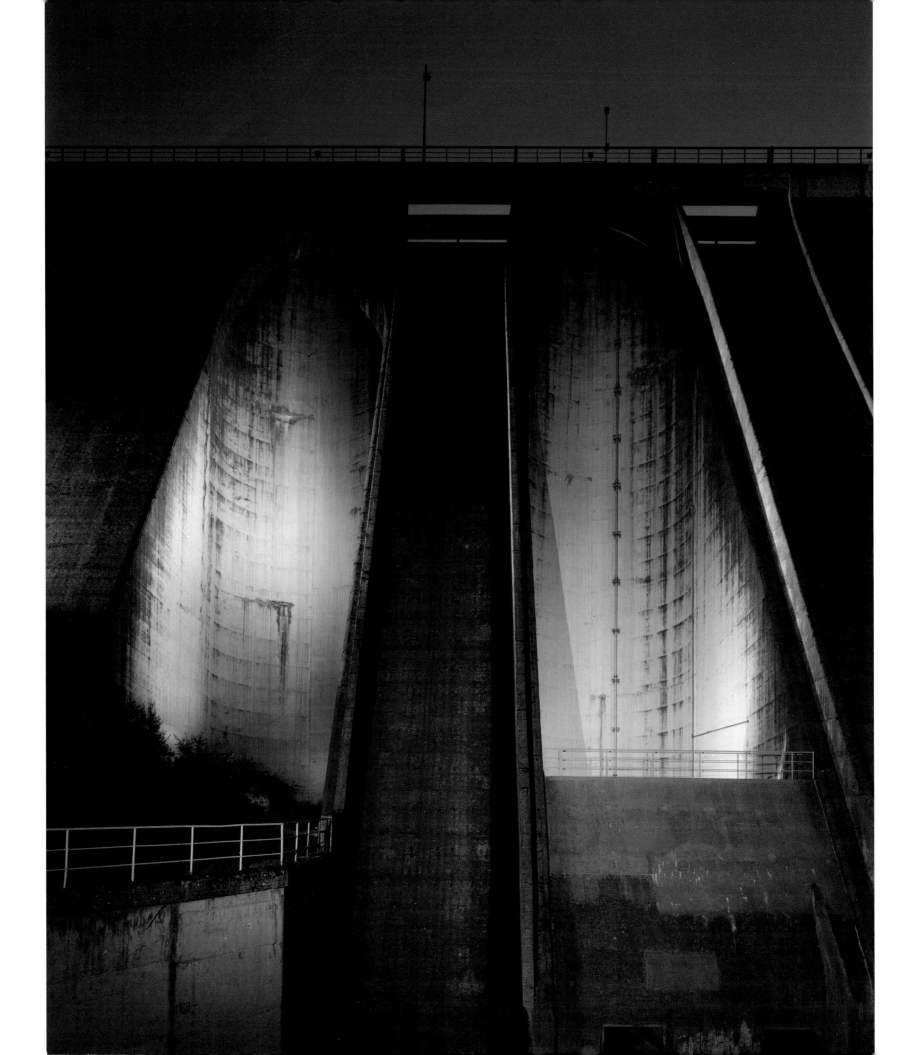

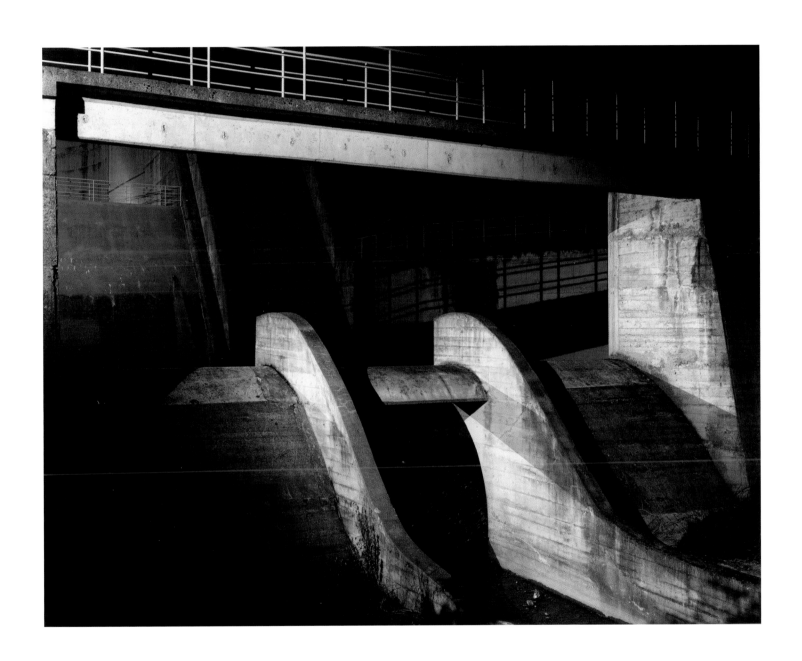

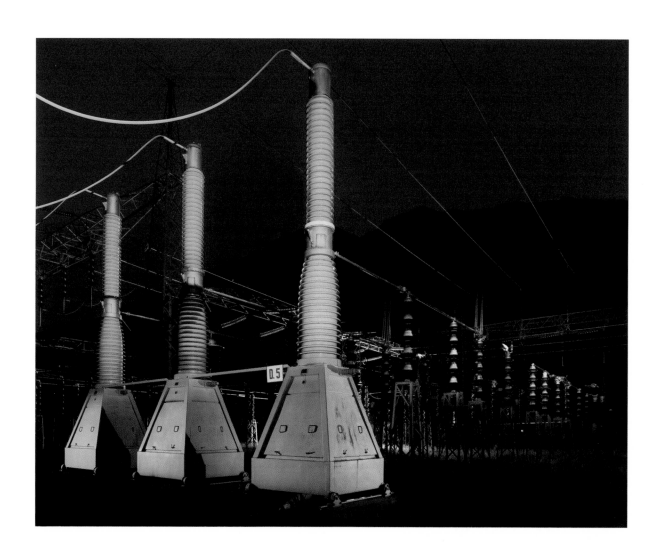

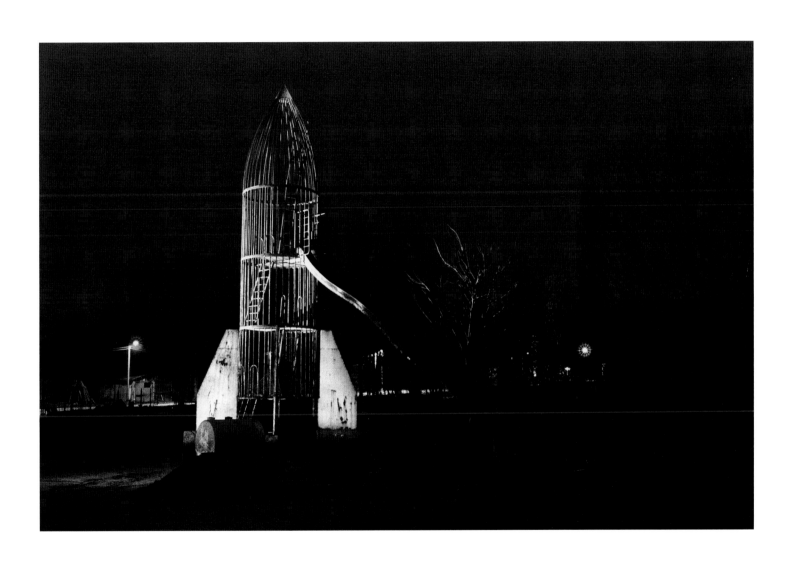

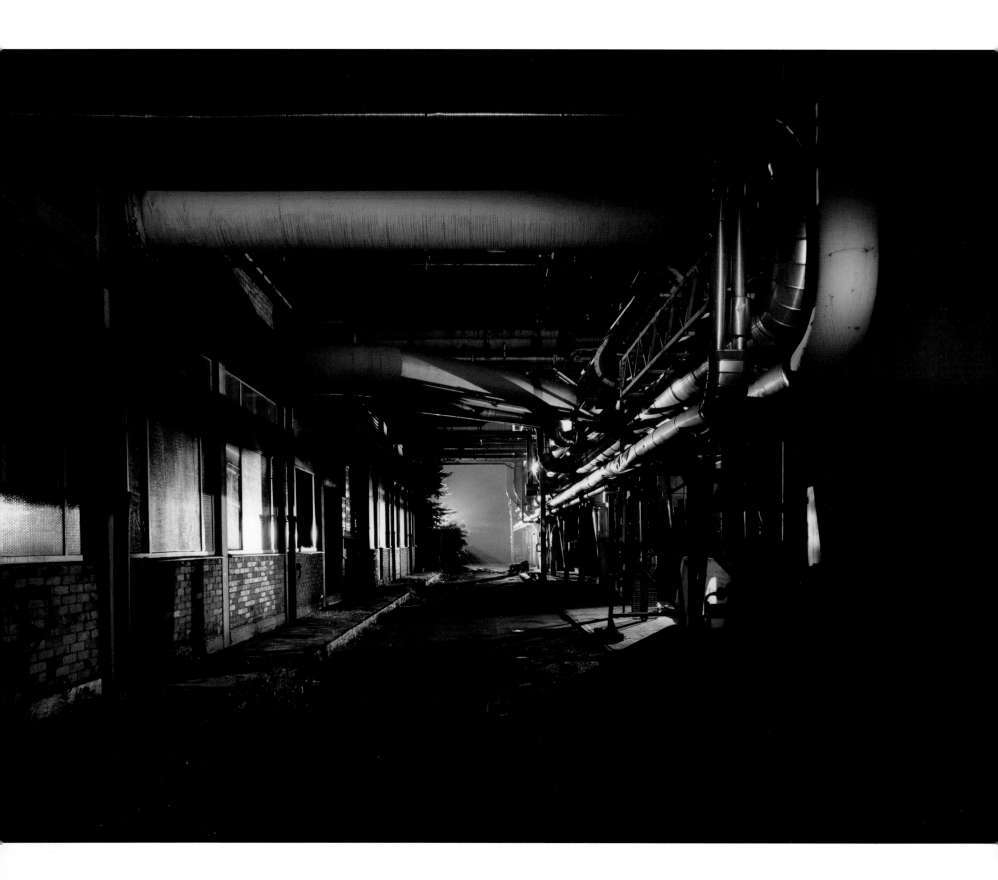

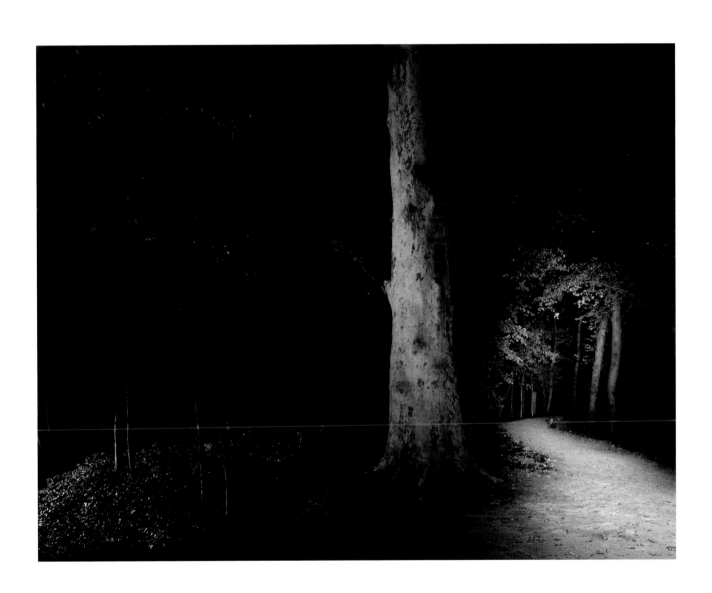

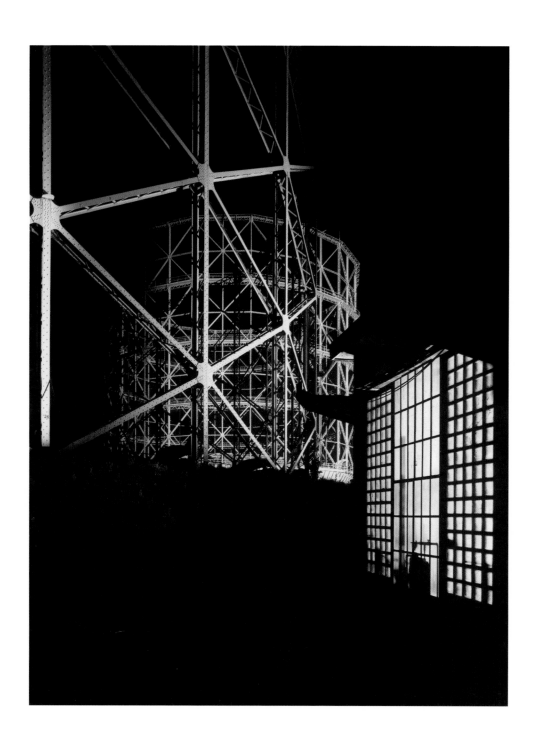

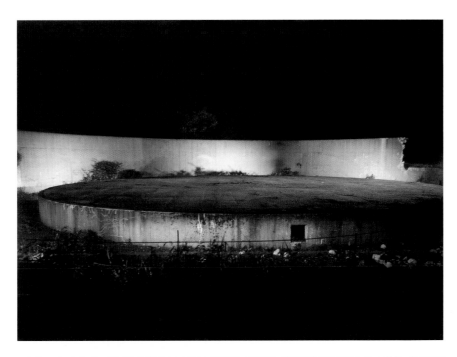

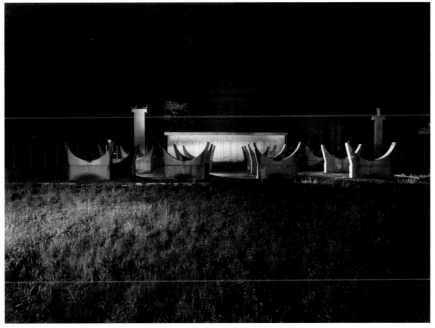

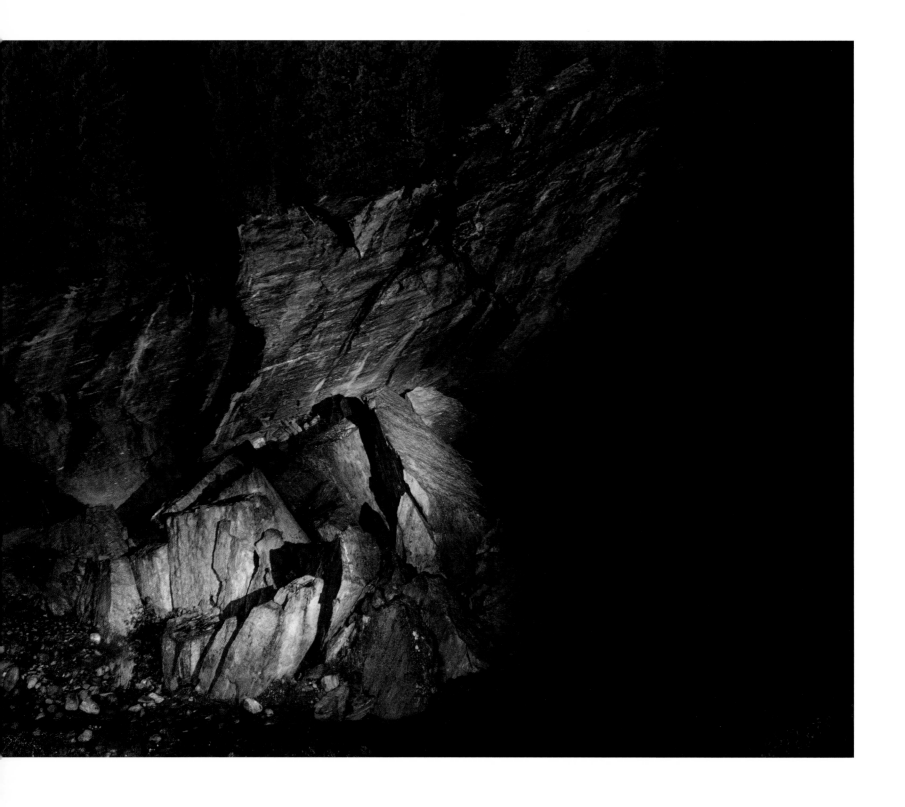

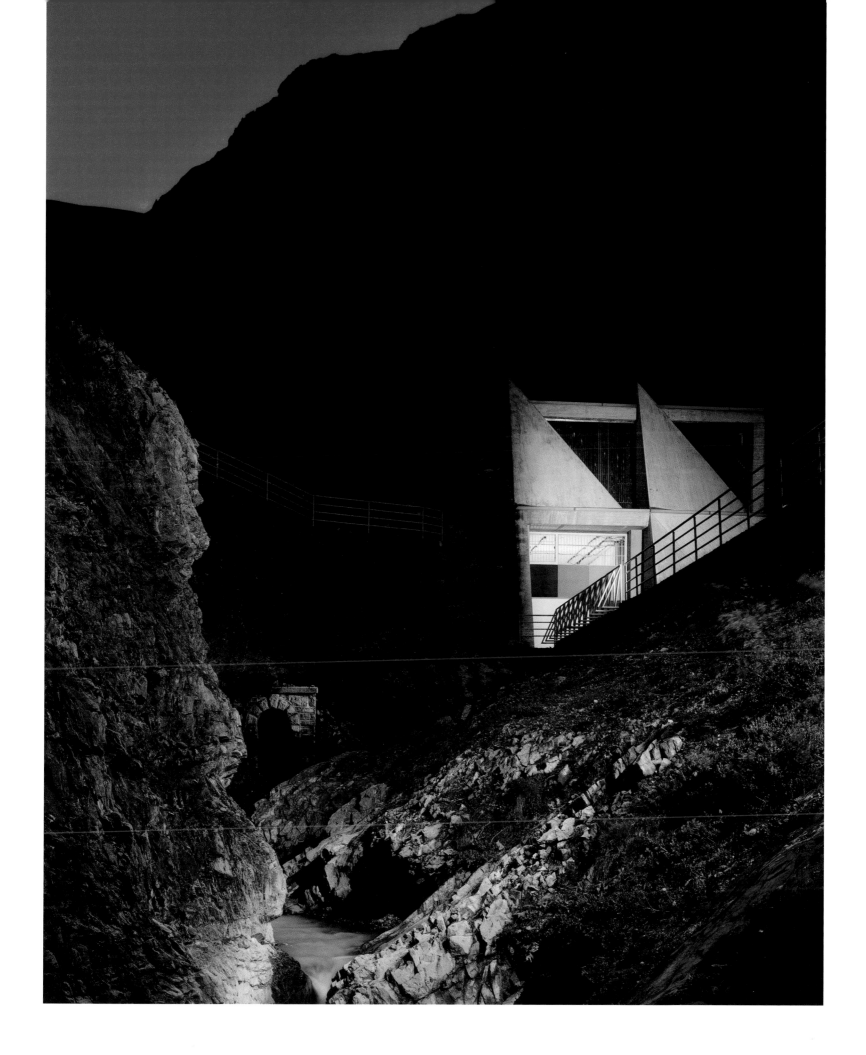

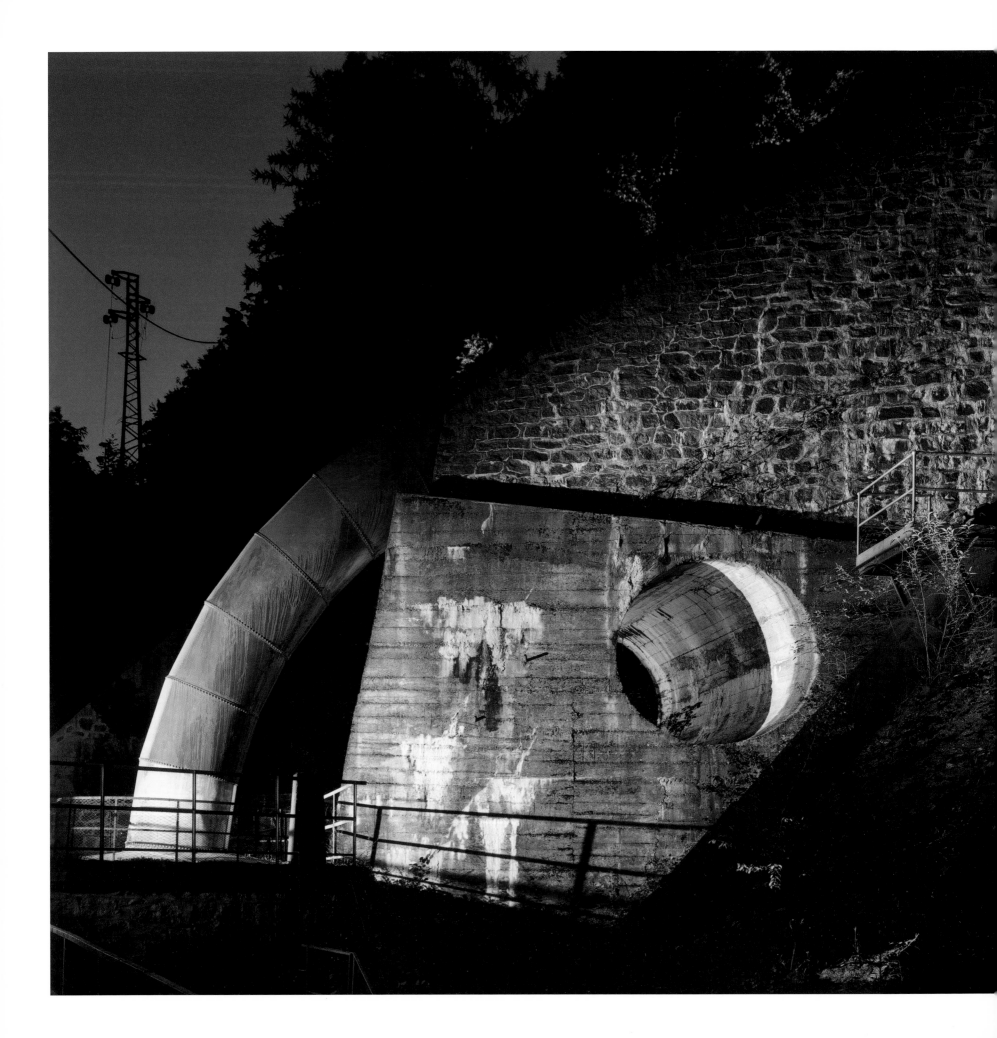

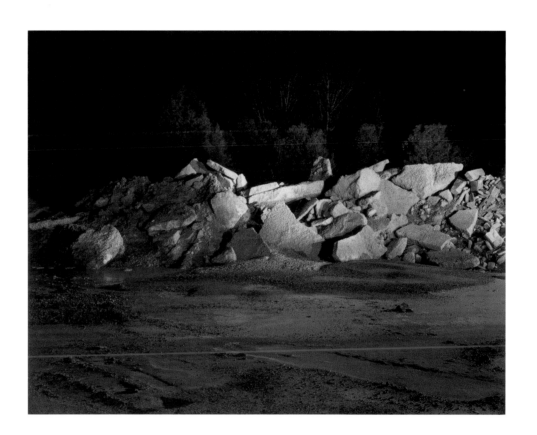

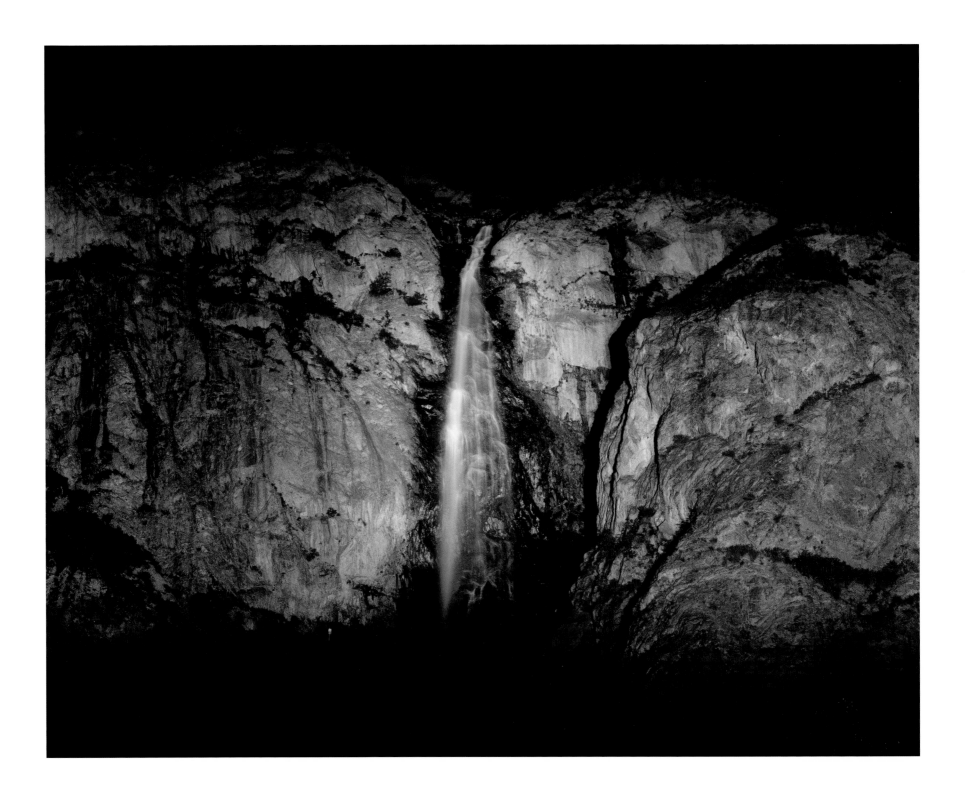

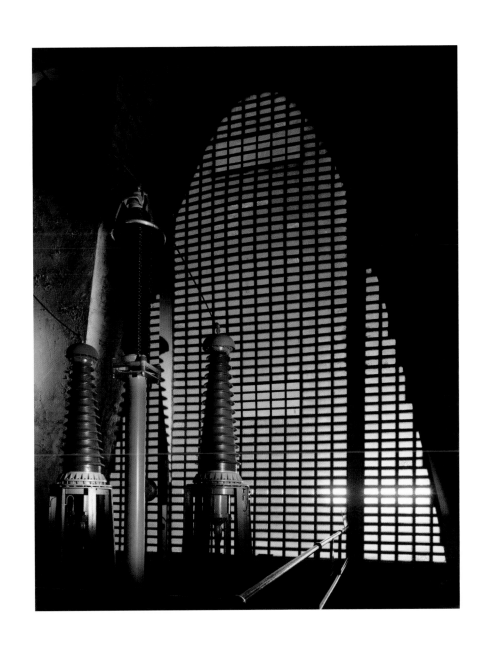

Venite

Come

a

sul

step

precipizio

nearer

the

No,

abyss

No,

cadremo

we'll

fall

Venite

Come

a

sul

step

precipizio

nearer

(Apollinaire)

the

No,

abyss

No,

cadremo

we'll

fall

Andarono

They

sul

went

a

precipizio

step

nearer

Egli

the

abyss

li

He

pushed

spinse

them

ed

and

they

essi

flew

away

volarono

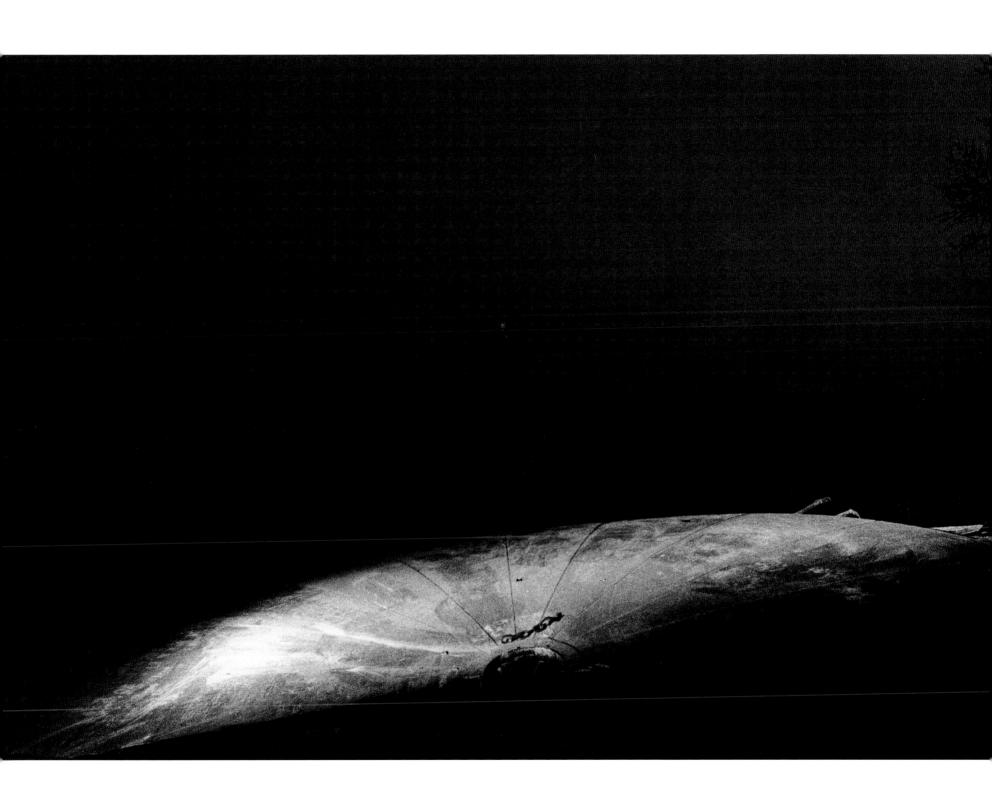

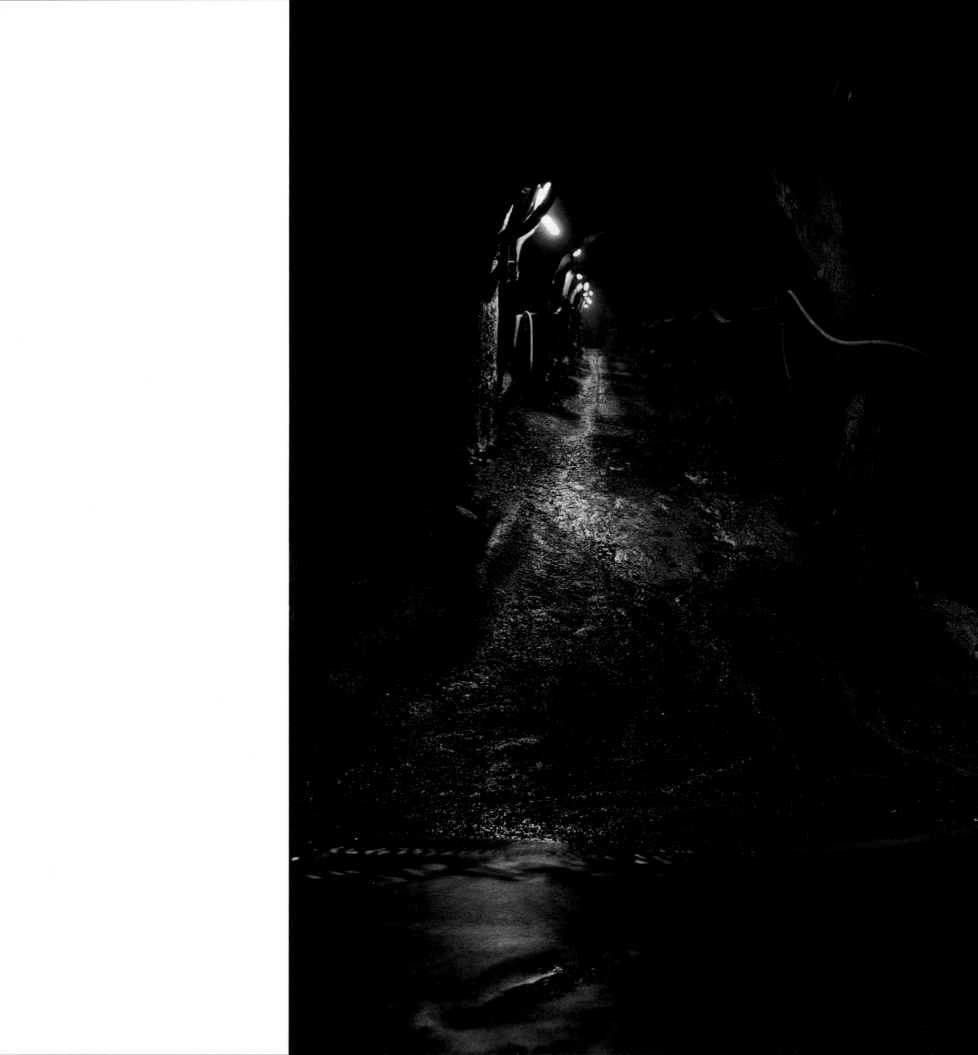

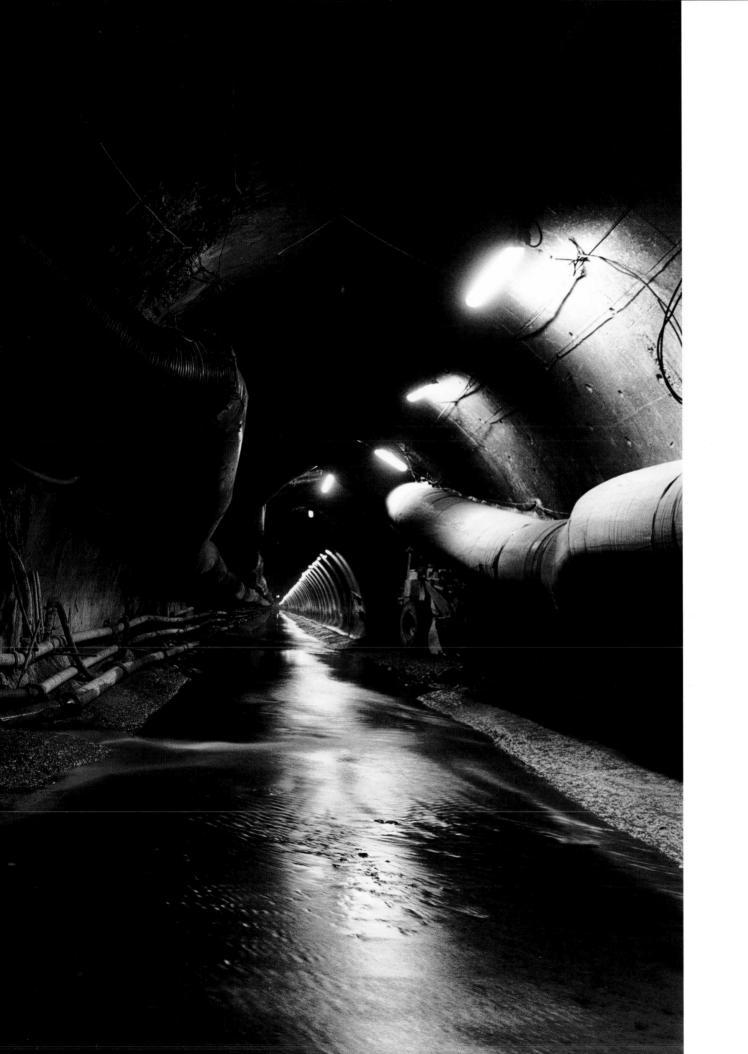

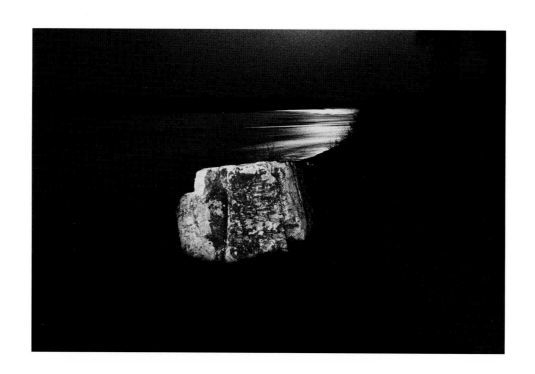

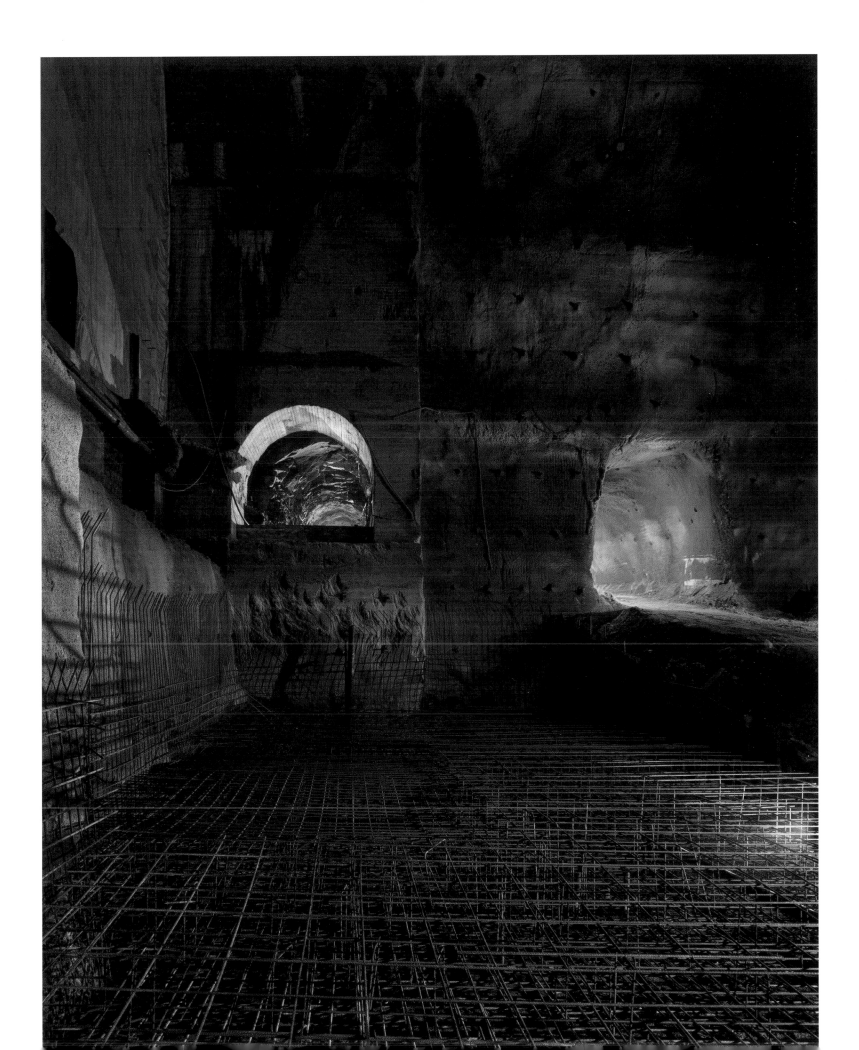

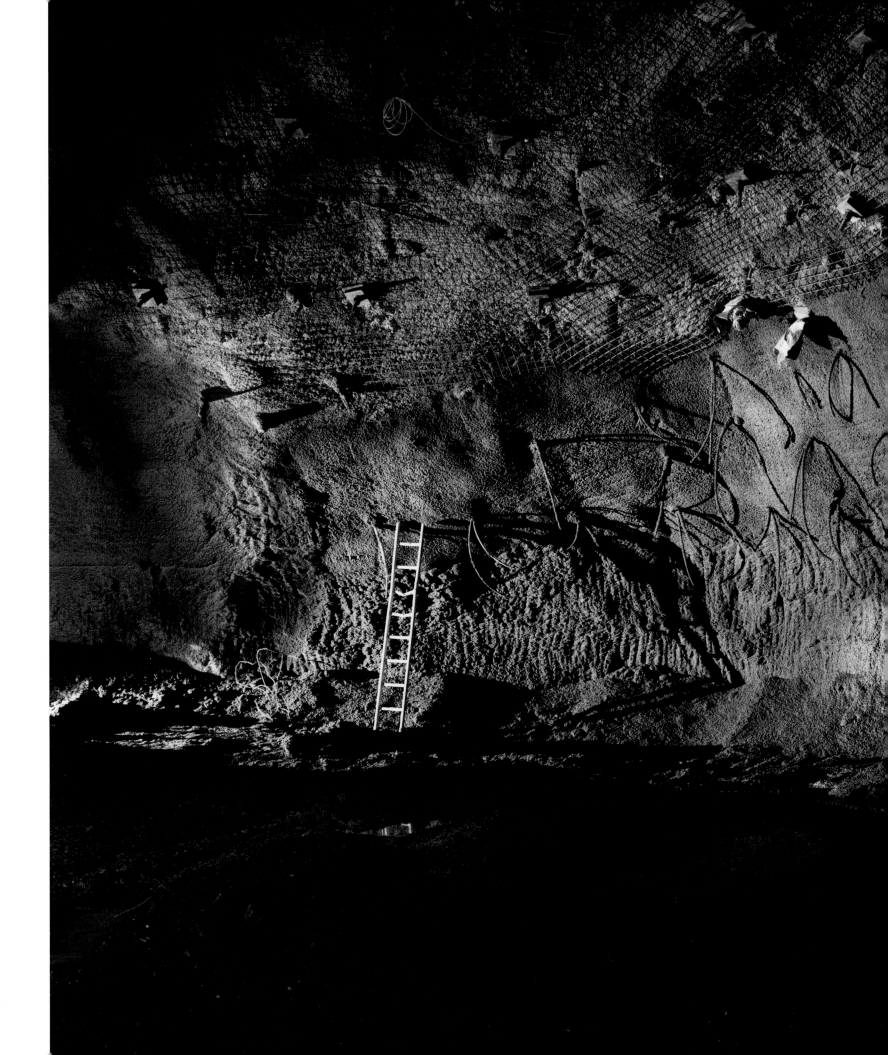

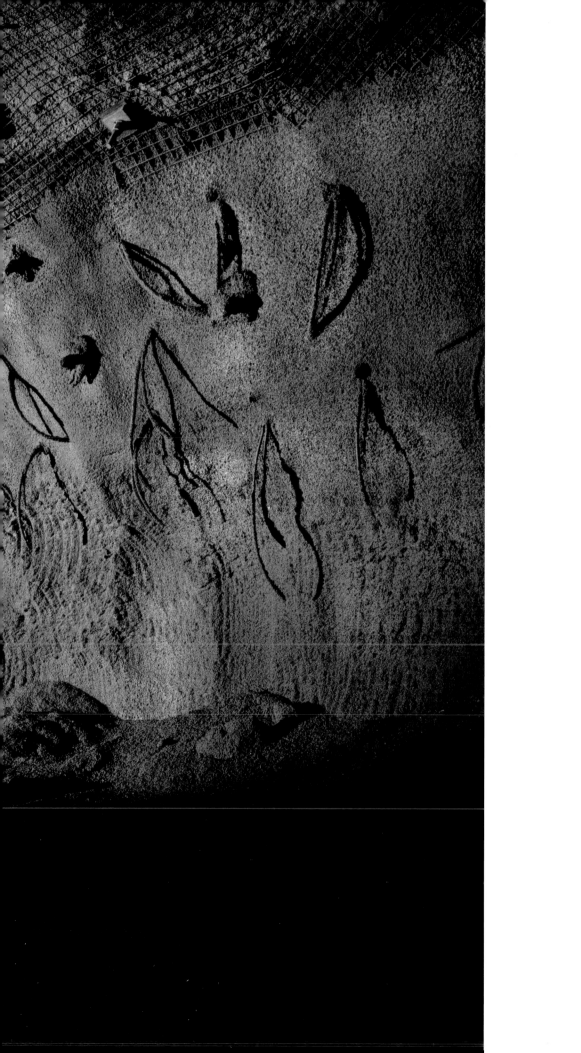

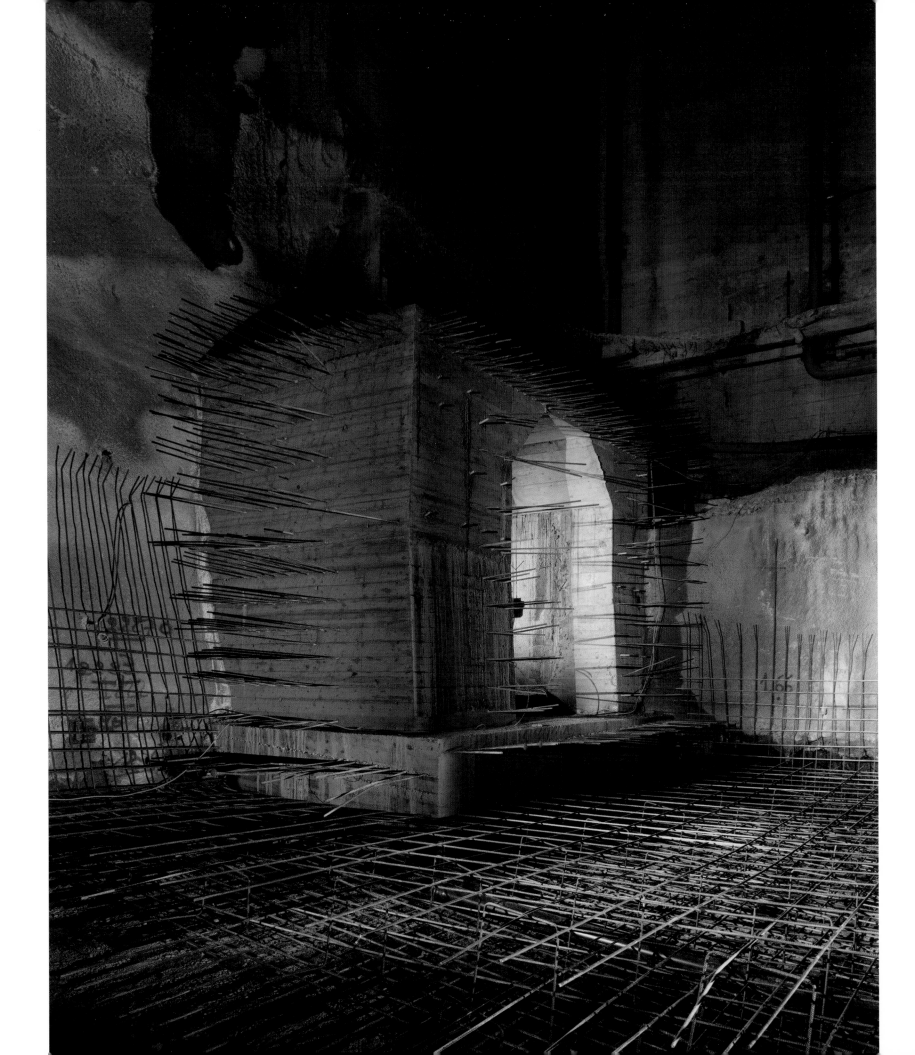

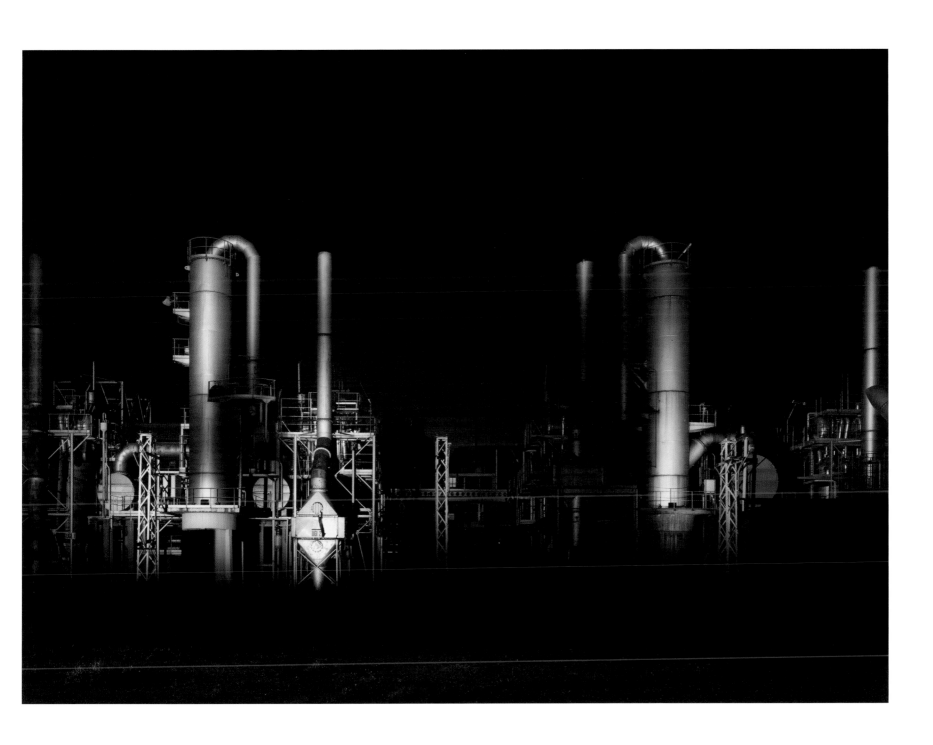

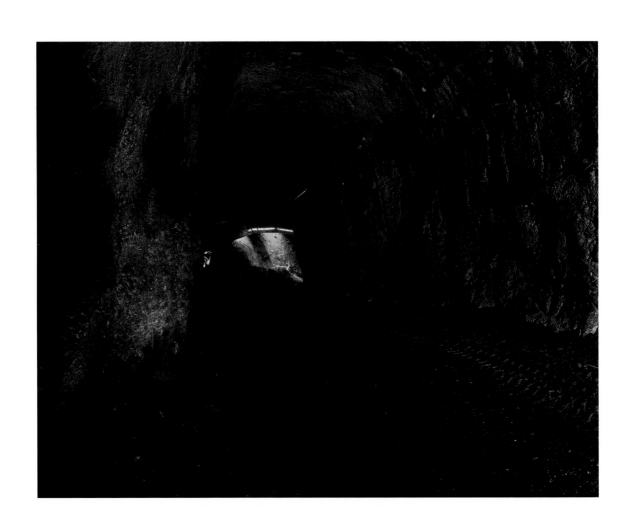

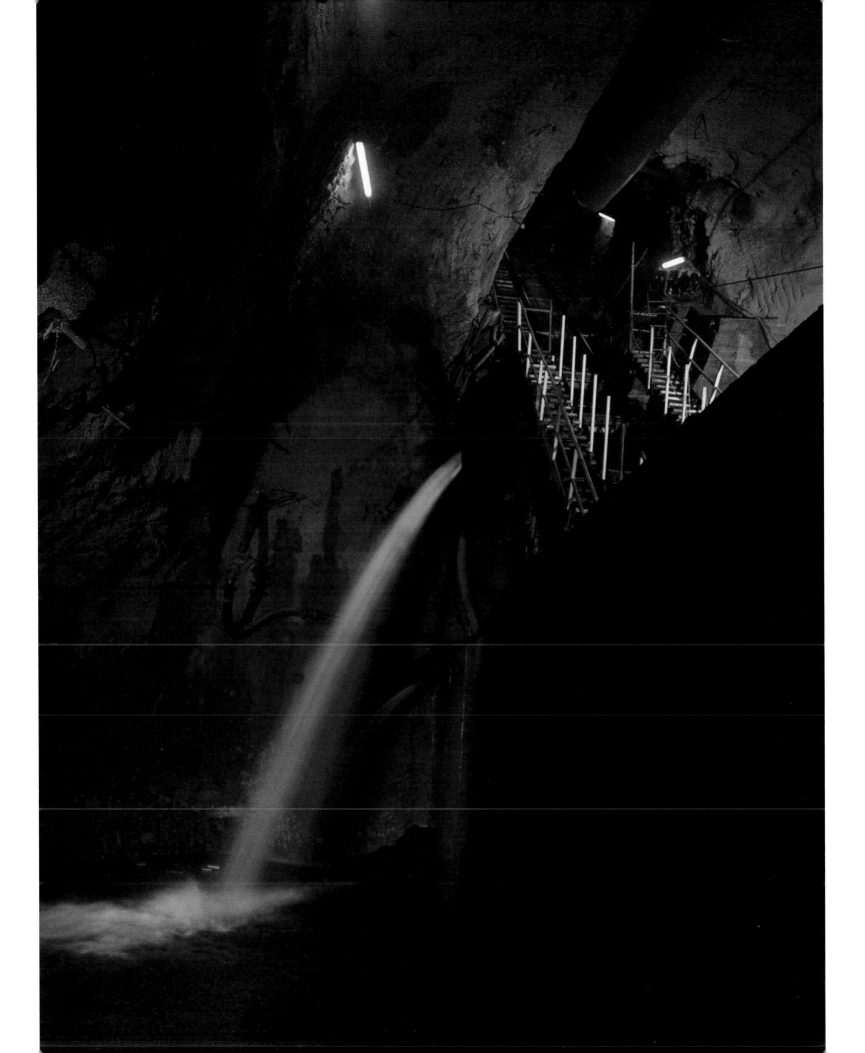

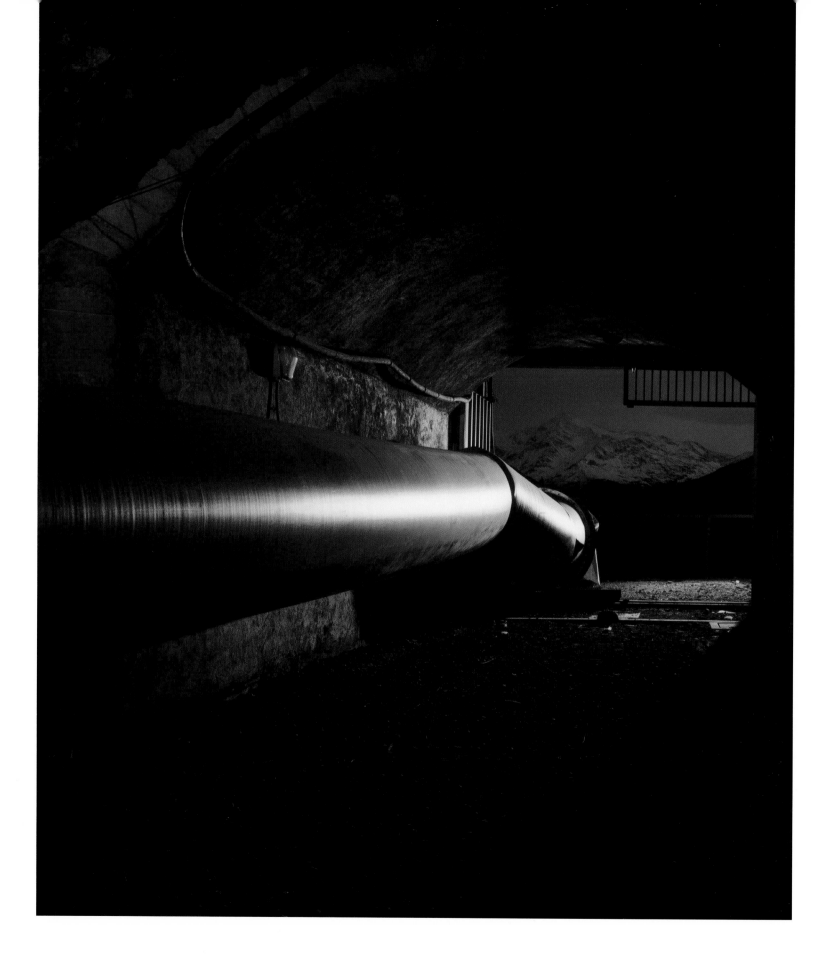

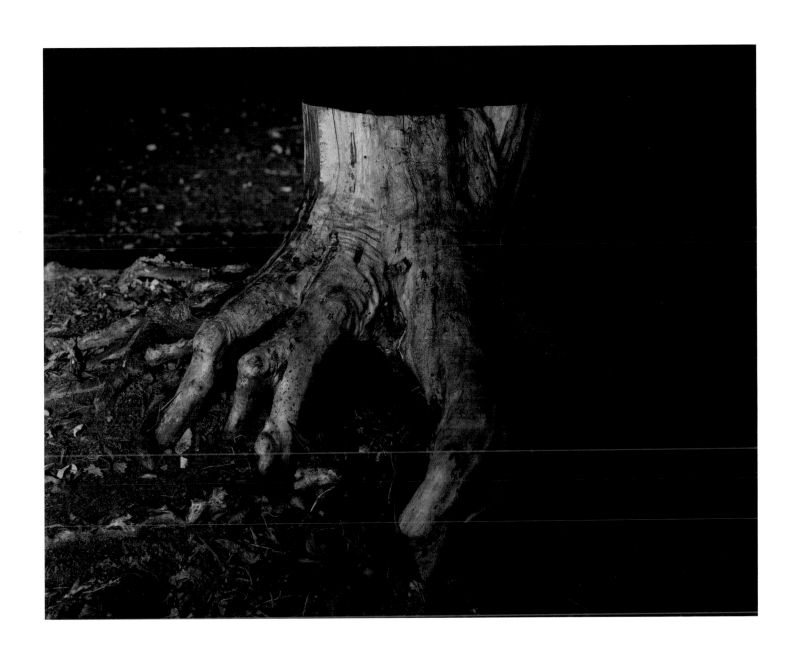

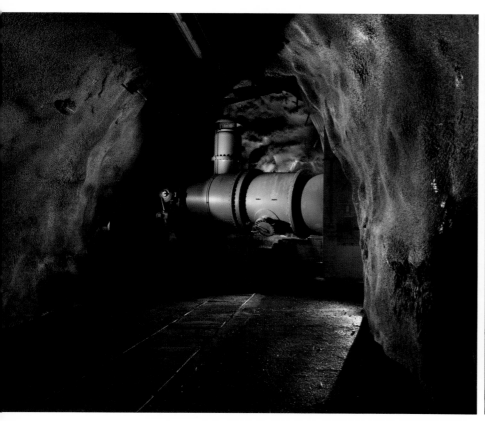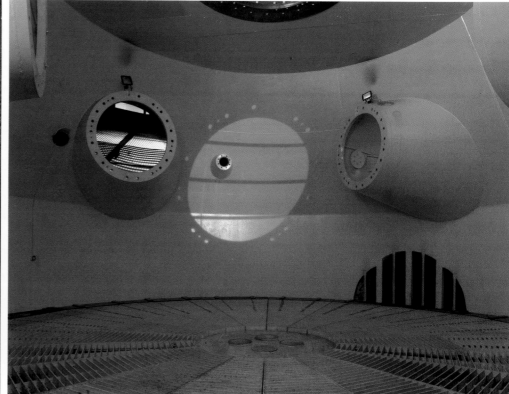

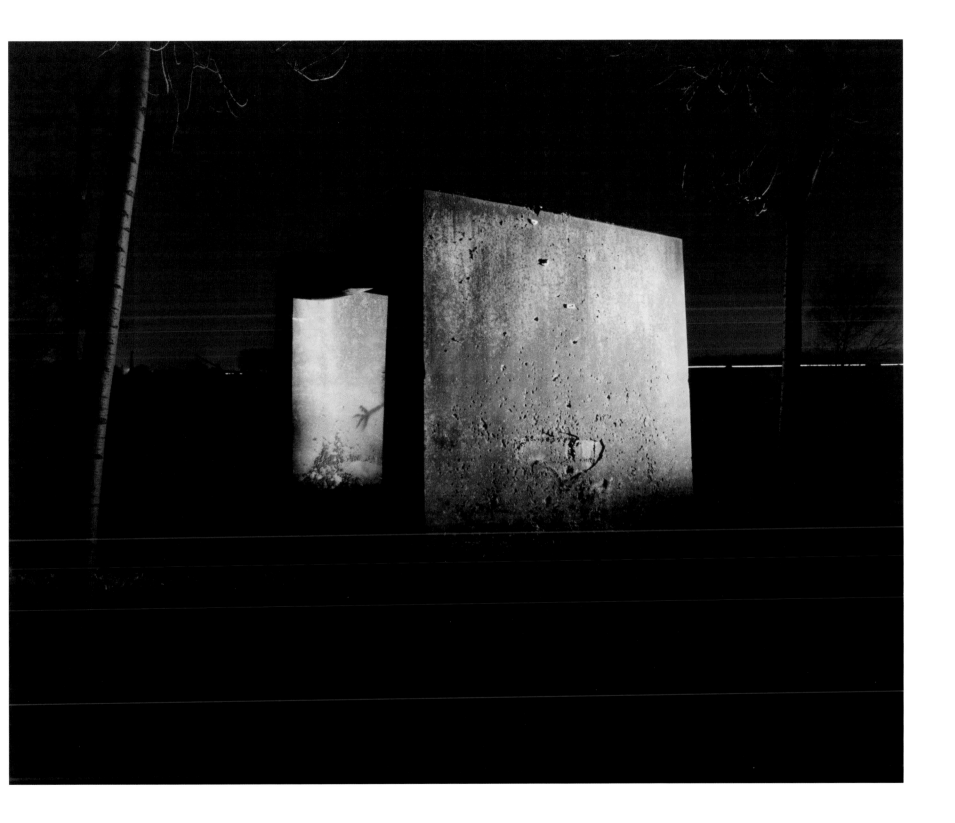

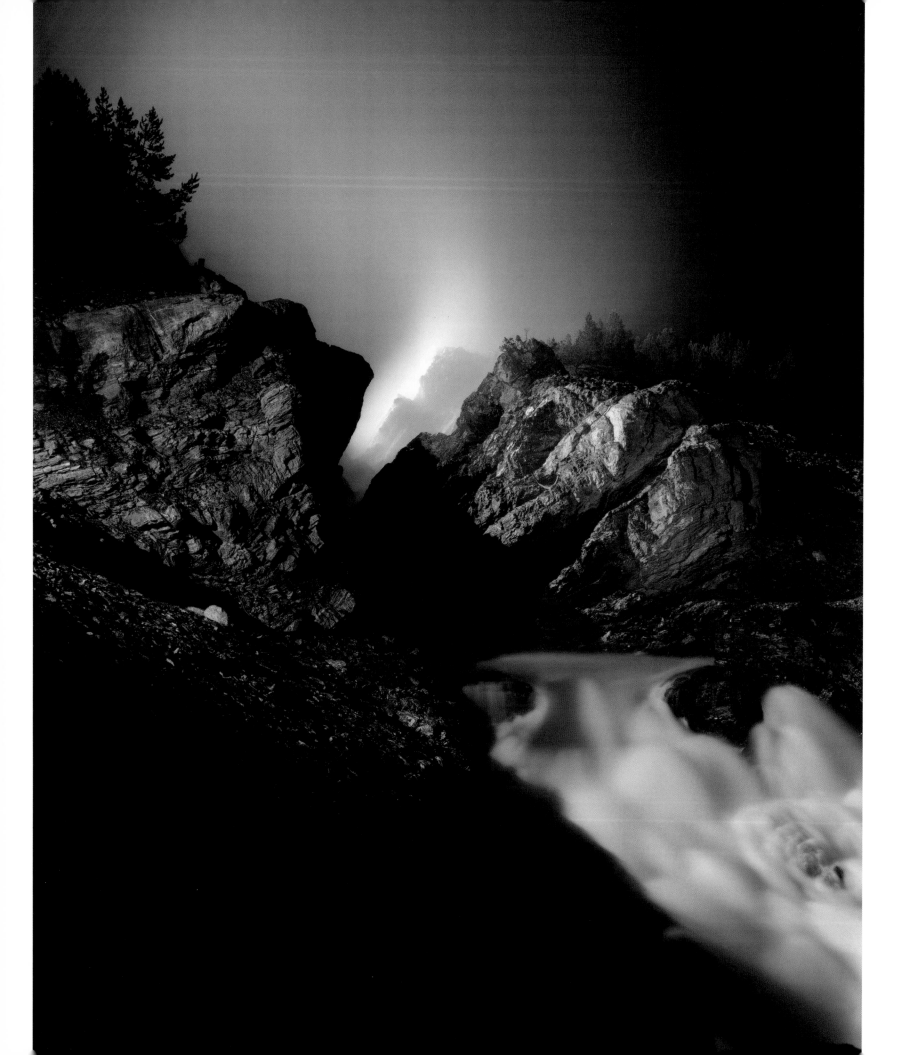

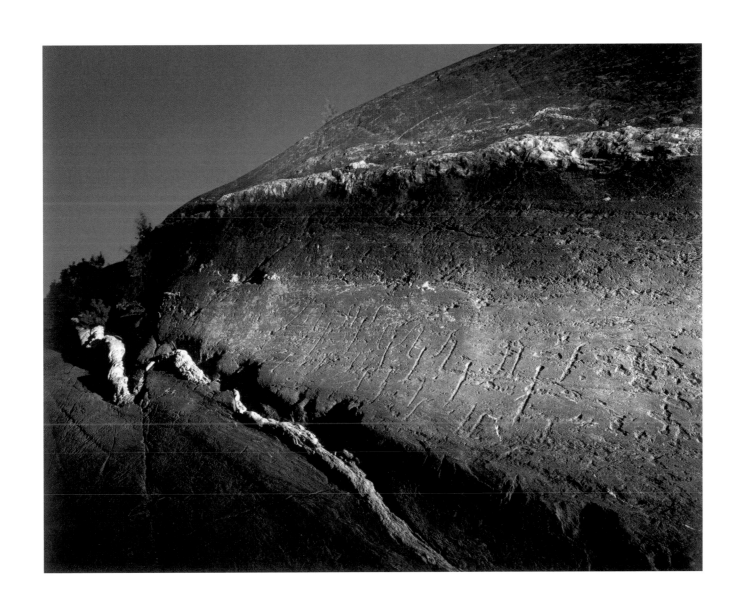

Se

vuoi

If

andare

you

want

in

to

un

go

in

posto

a

place

che

you

non

don't

know

conosci

you

must

(S.J. De La Cruz)

devi

take

prendere

the

road

una

you

strada

don't

know

che

non

conosci

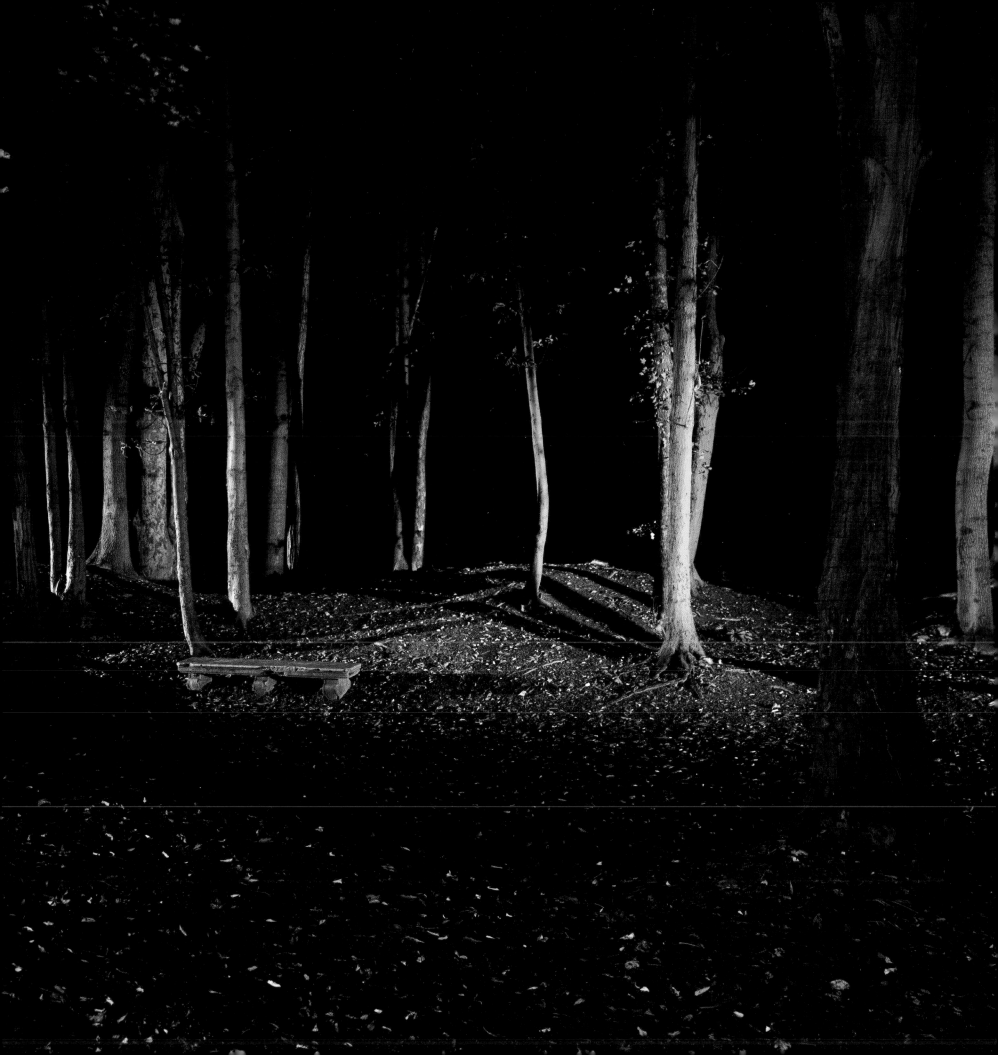

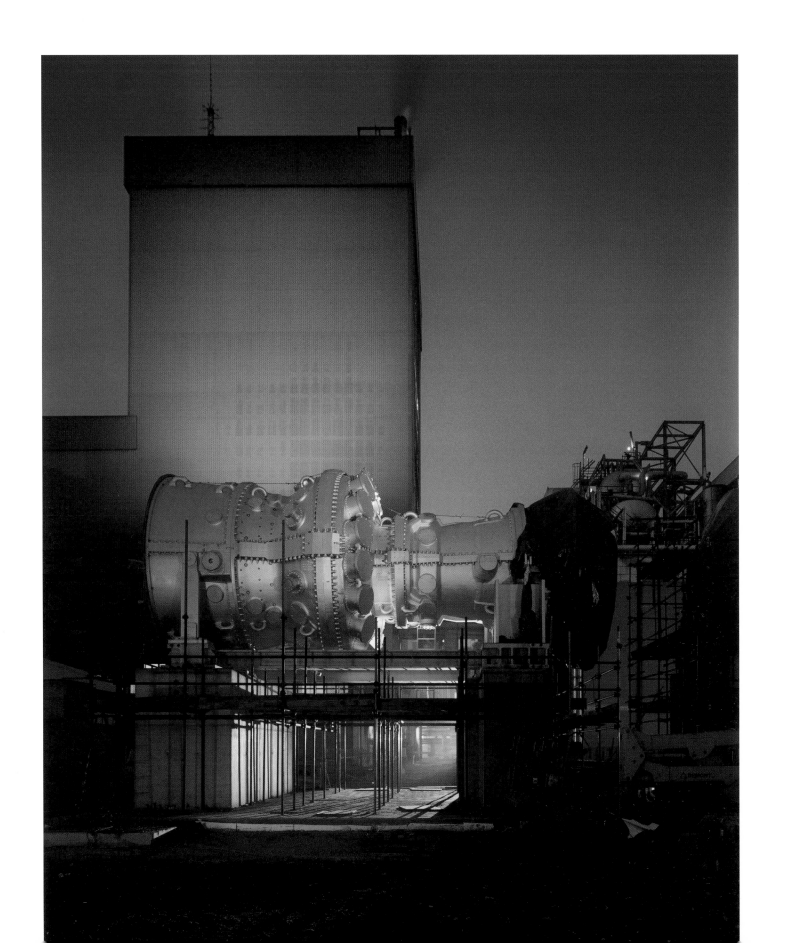

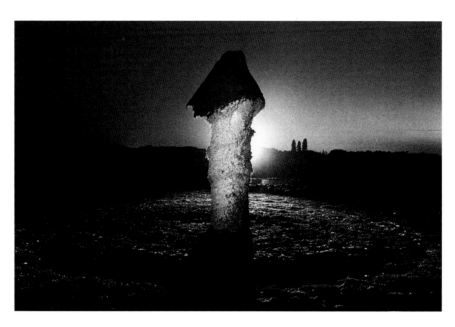

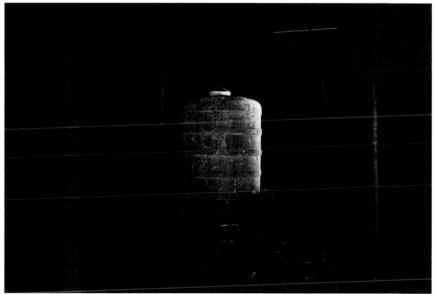

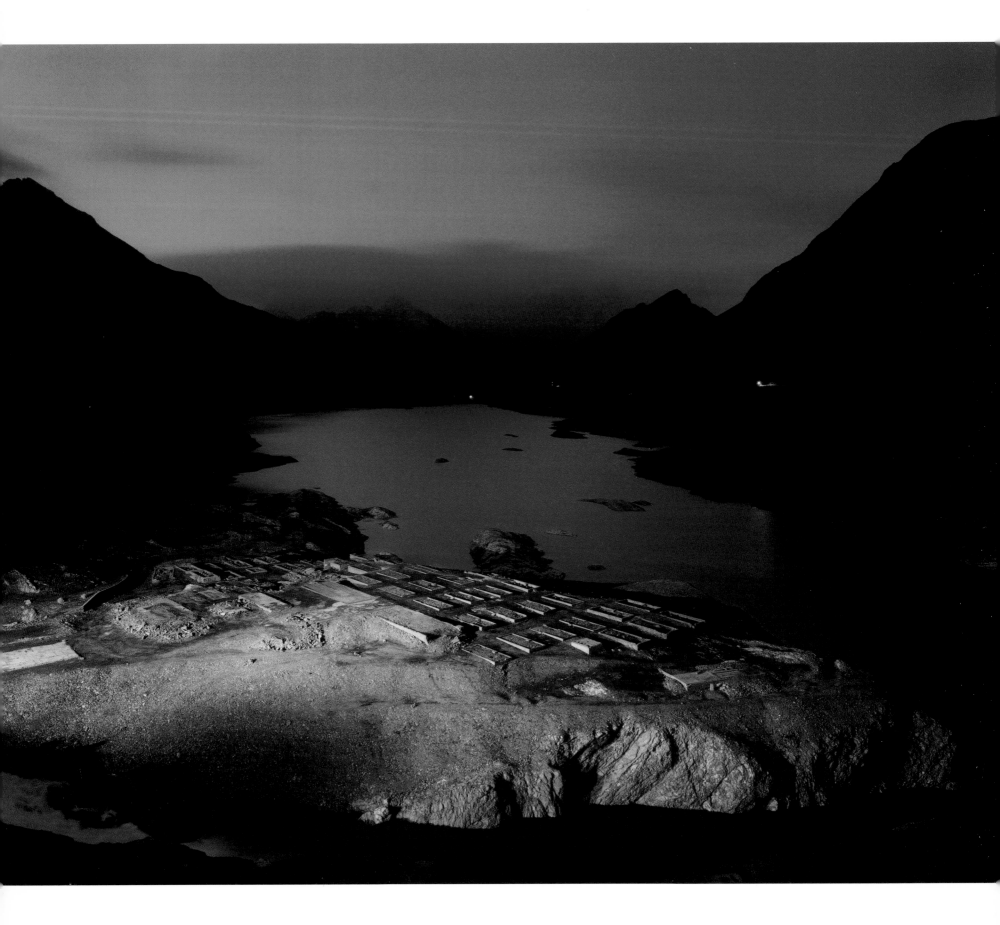

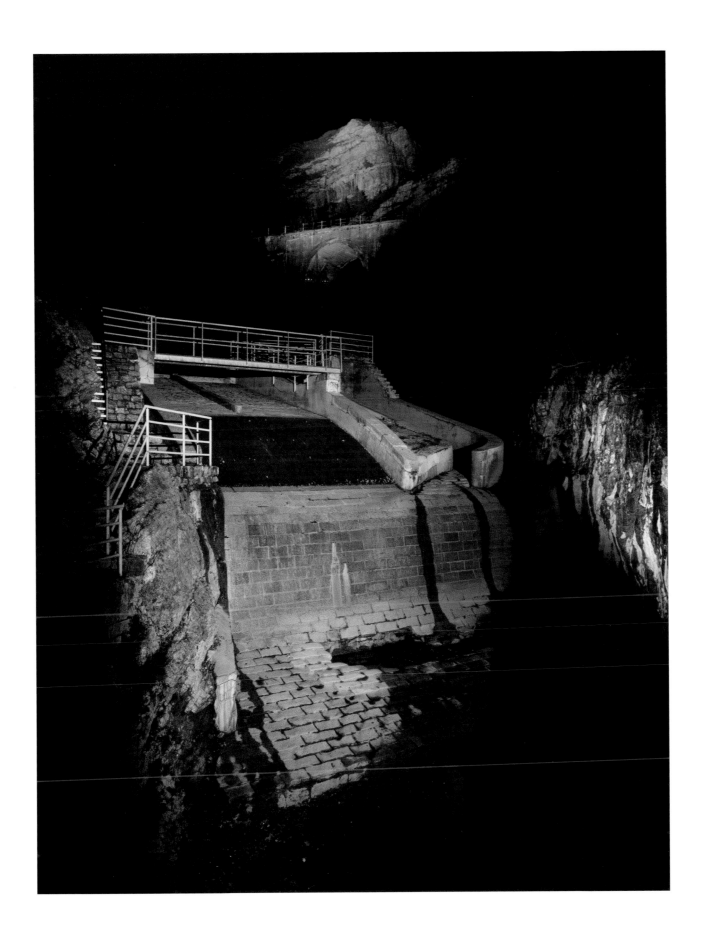

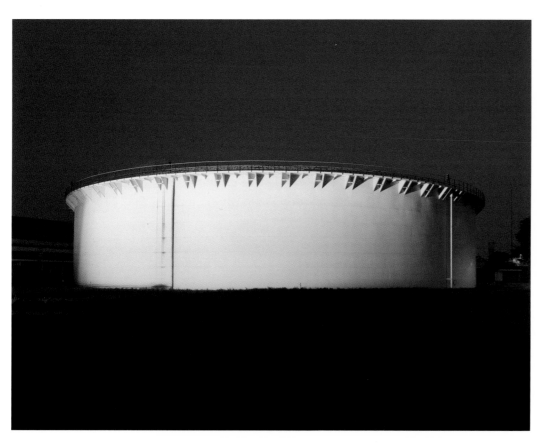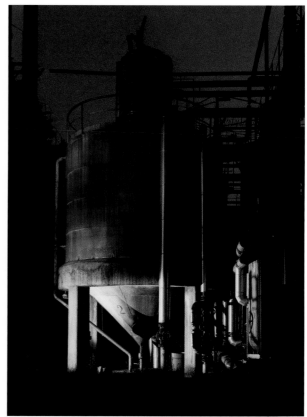

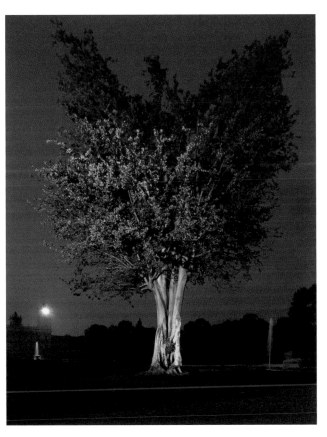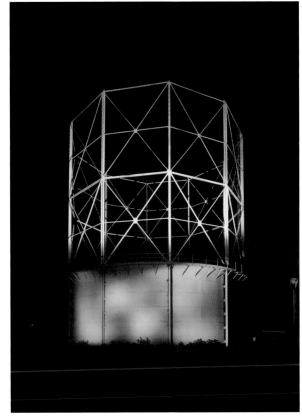

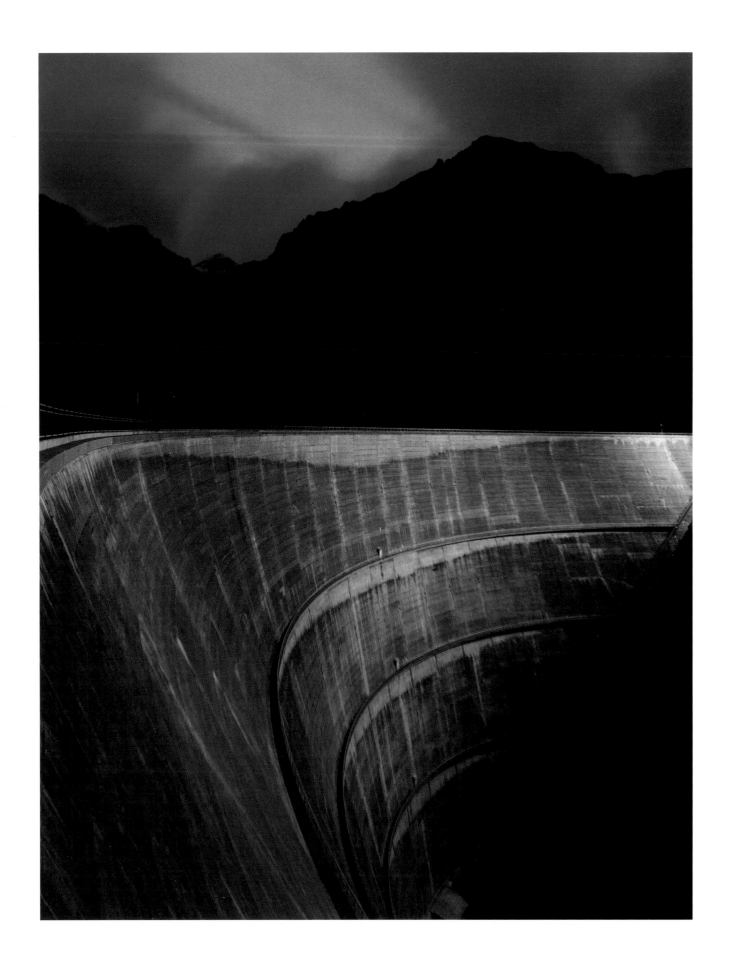

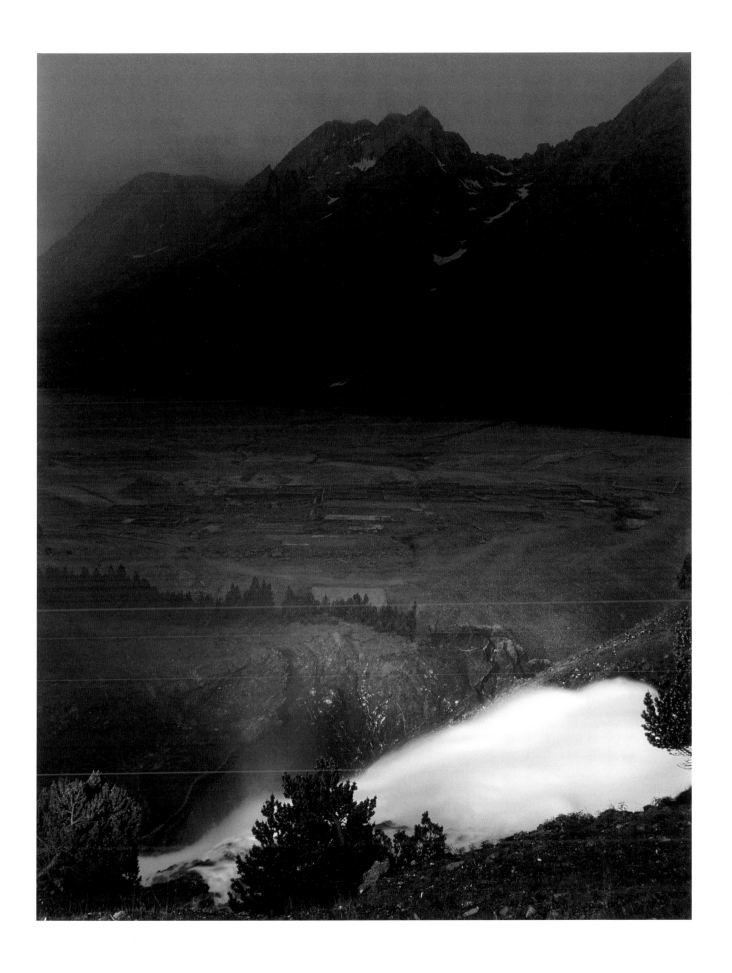

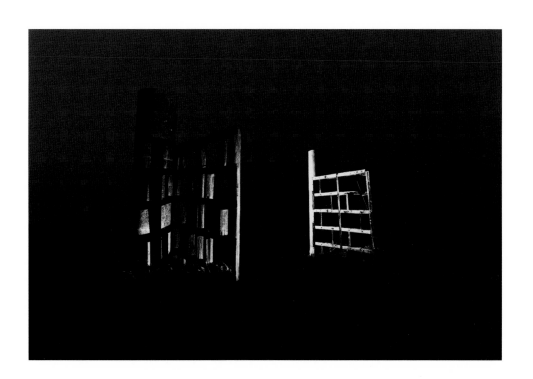

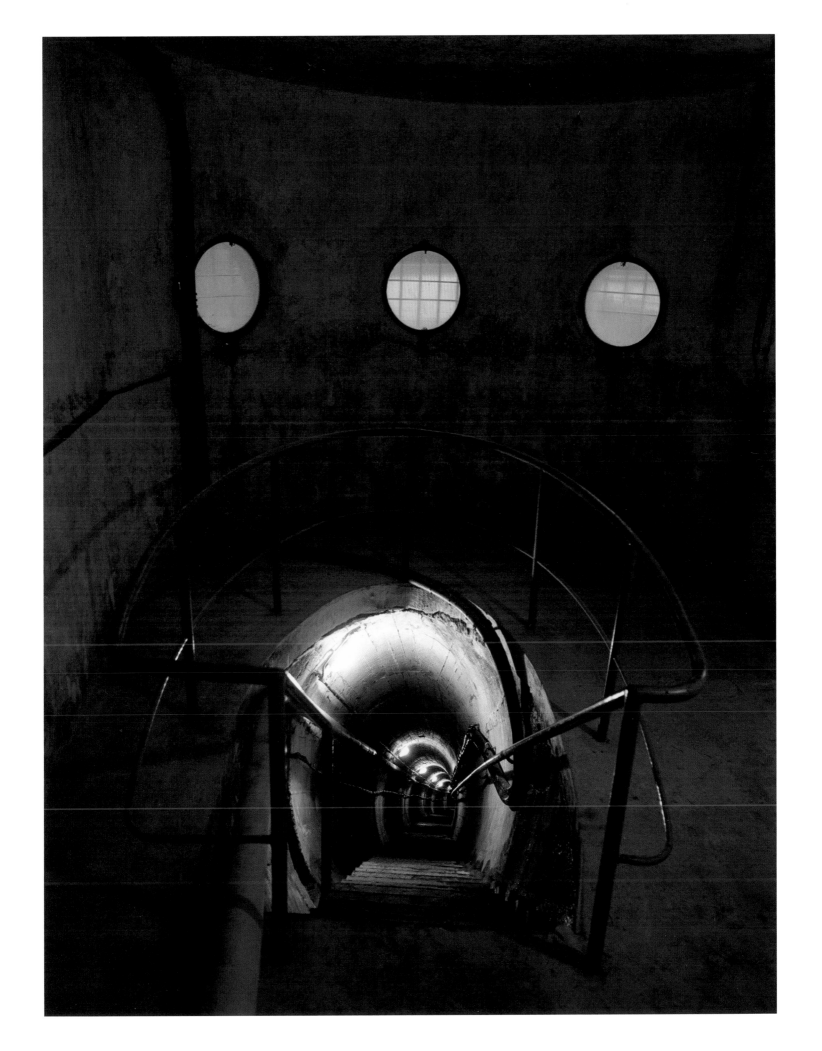

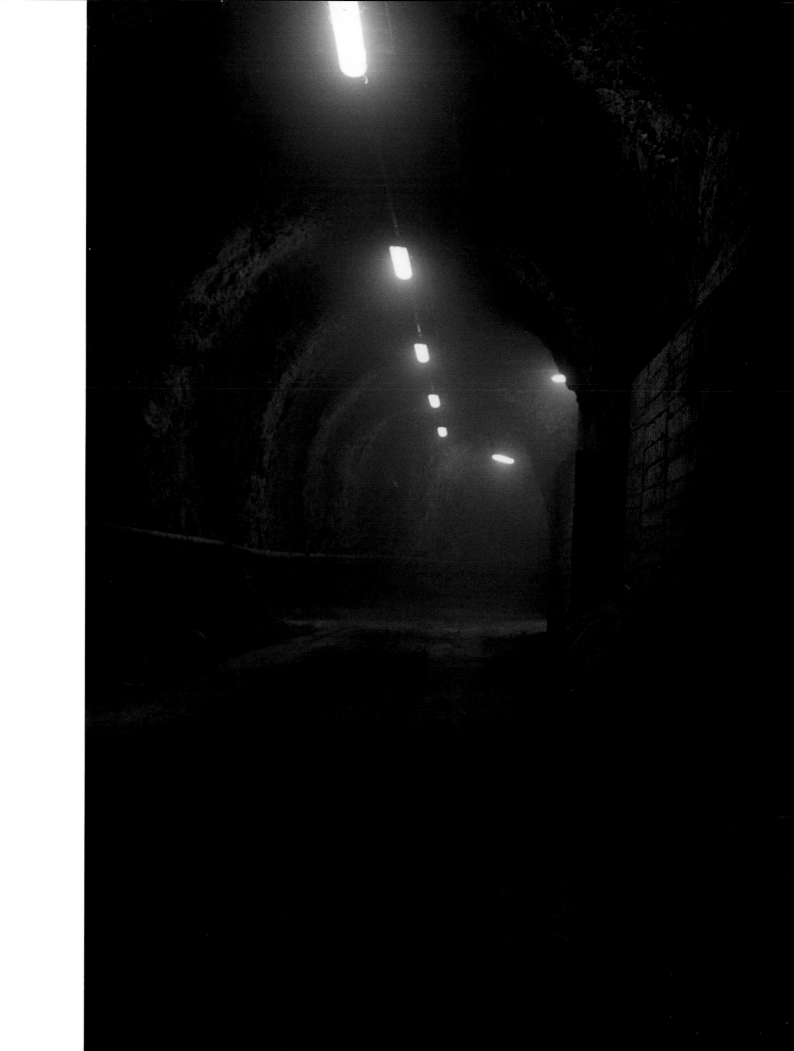

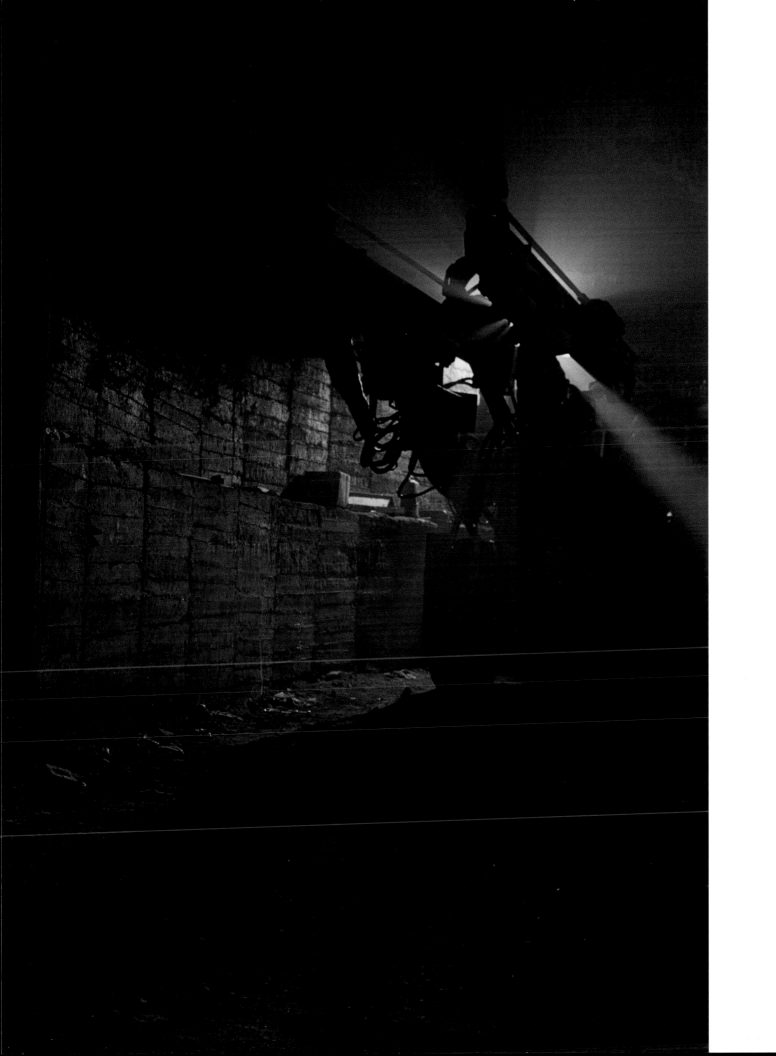

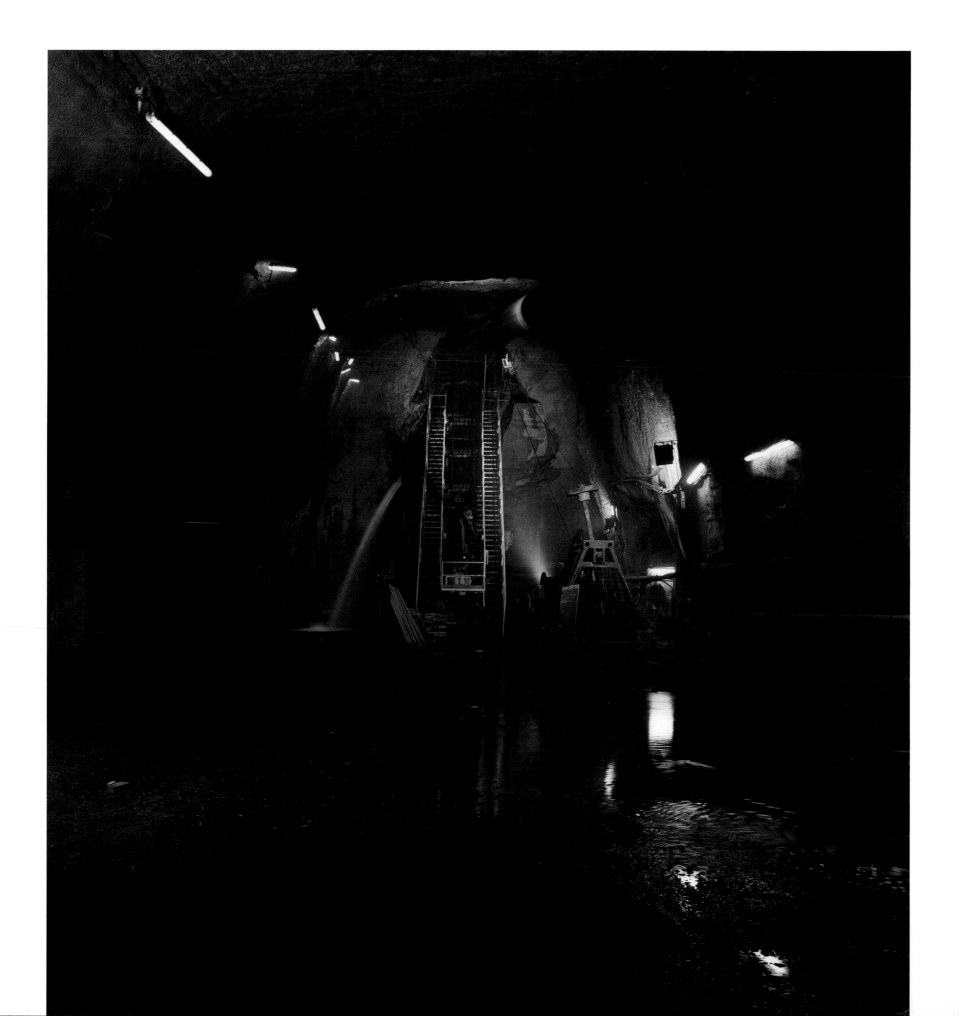

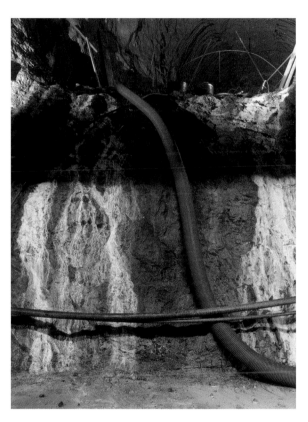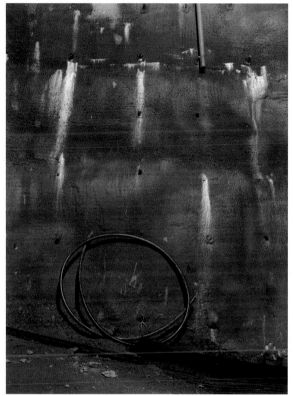

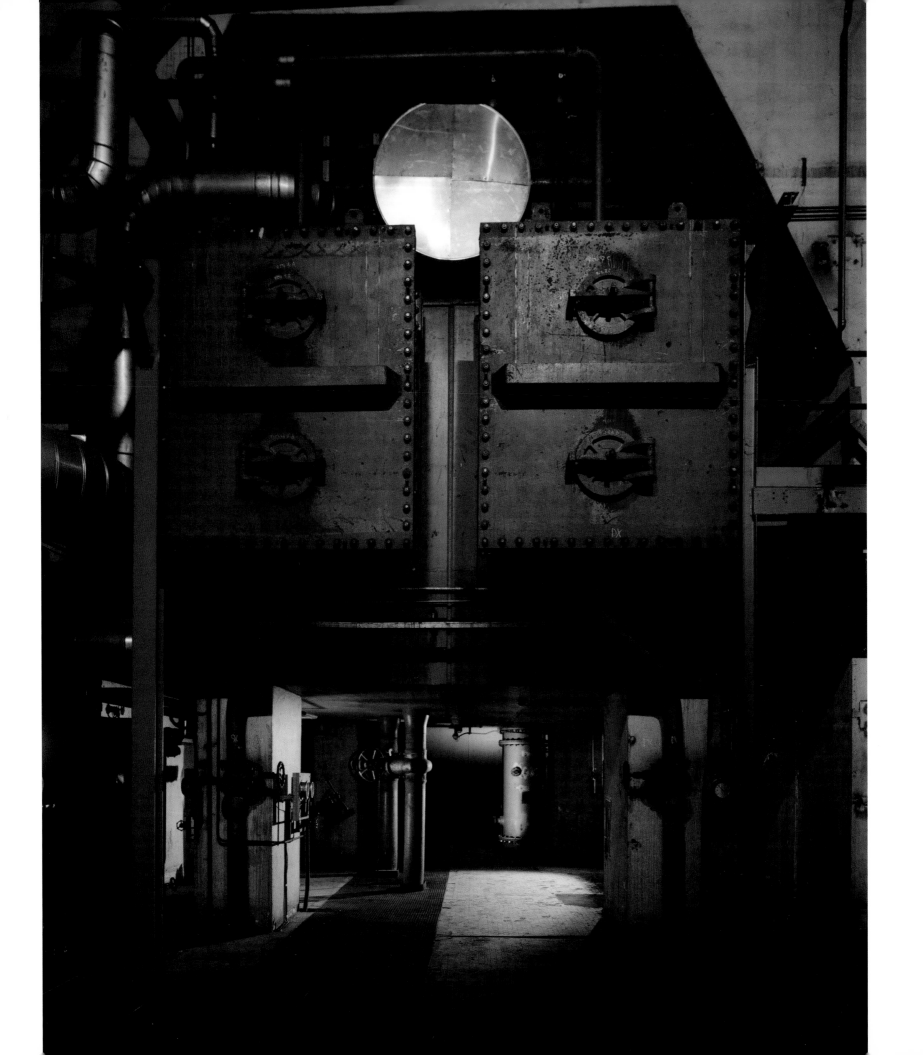

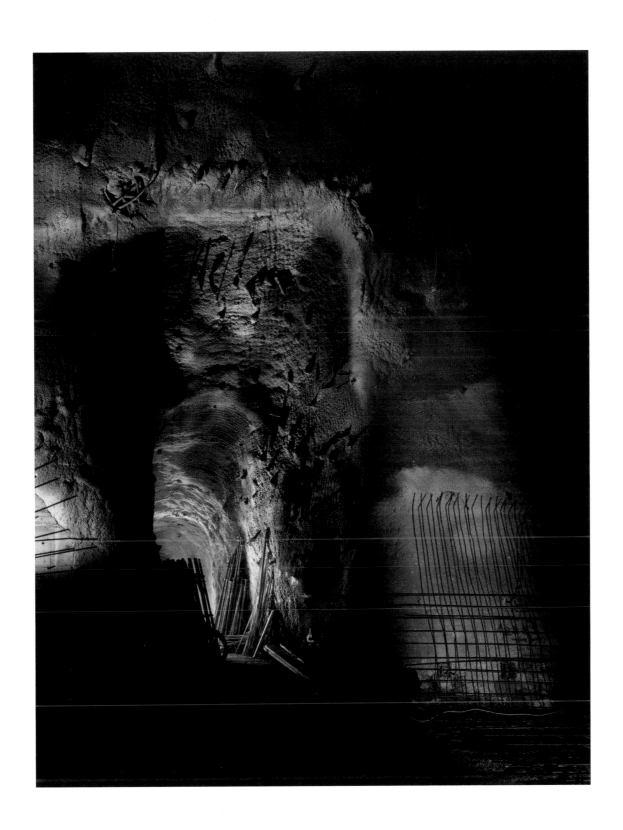

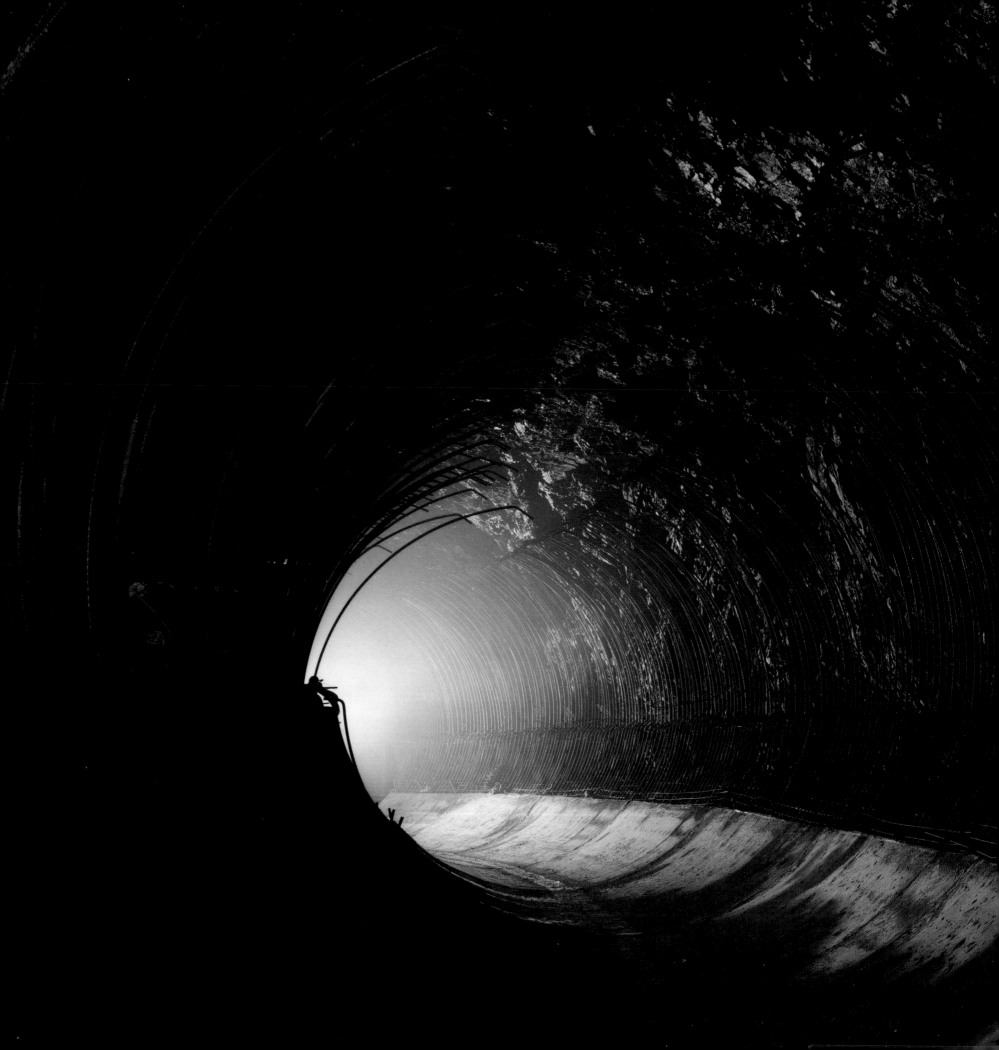

Noi
 non
We
 smetteremo
won't
 di
stop
 to
esplorare
 explore
E (Eliot)
 and
alla
 at
fine
 the
 end
della
 of
nostra
 our
esplorazione
exploration
 arriveremo
we'll
 arrive
al
 at
punto
 the
da
 point
we
 cui
left
 siamo
and
 partiti
we'll
 E
see
 that
vedremo
 place
quel
 for
luogo
 the
per
 first
time
 la
prima
 volta

Luigi Bussolati

Luigi Bussolati nasce a Colorno (Parma) nel 1963. Si diploma in fotografia al Centro Riccardo Bauer di Milano nel 1986. Per alcuni anni si dedica al reportage sociale e parallelamente alla fotografia di scena per varie produzioni cinematografiche, televisive e teatrali. Negli ultimi anni sposta la sua attenzione verso un'intensa ricerca relativa alla sperimentazione della luce artificiale in esterni.
Ha esposto in Italia e all'estero. Sue fotografie sono conservate alle Civiche raccolte d'arte del Comune di Milano. Vive e lavora tra Parma e Milano.
e-mail: l.bussolati@tin.it

Born in Colorno (Parma) in 1963, Luigi Bussolati received a degree in photography at the Riccardo Bauer Center, Milan, in 1986. For several years his work encompassed both social reporting and photography for cinema, television and theatre. Over the last few years he has undertaken intensive research involving experimentation with artificial light on location. His work has been exhibited in Italy and abroad, and his photographs are part of the City Council Art Collection of Milan. He lives and works in Parma and Milan.
e-mail: l.bussolati@tin.it

Aldo Carotenuto

Aldo Carotenuto, psicoanalista, è uno dei maggiori studiosi a livello internazionale del pensiero di Jung, è membro della American Psychological Association e presidente dell'Associazione di Psicologia e Letteratura.
Professore universitario di Psicologia della personalità, ha scritto oltre trenta libri, alcuni dei quali tradotti nelle maggiori lingue europee e in giapponese.

Aldo Carotenuto is a psychoanalyst and a leading scholar in Jungian thought internationally. He is a member of the American Psychological Association and president of the Association of Psychology and Literature. He is a university psychology professor in the theory of personality, and has written over thirty books, some of which have been translated into the major European languages and Japanese.

Coordinamento editoriale
Editorial Coordination
Emanuela Belloni
Gabriele Nason

Redazione
Editing
Elena Carotti
Charles Gute

Copy e ufficio stampa
Copywriting and Press Office
Silvia Palombi Arte&Mostre,
Milano

Grafica web e promozione
on-line
Web Design and On-line
Promotion
Barbara Bonacina

© Luigi Bussolati
per le fotografie
for his photographs
© Gli autori per i testi
Authors for their texts

ISBN 88-8158-413-1

Edizioni Charta
via della Moscova, 27
20121 Milano
tel. +39-026598098/026598200
fax +39-026598577
e-mail: edcharta@tin.it
www.chartaartbooks.it

Finito di stampare nel mese
di Novembre 2002 da Grafiche
Step, Parma, per conto di
Edizioni Charta

Printed in Italy

Progetto grafico
Graphics Design
Angelo Rossi

In collaborazione con
In collaboration with
Massimiliano Marrani

Traduzioni
Translations
Antonia Huddy

Pre-press e stampa
Pre-press and Printing
Grafiche Step, Parma

Tecnici luci
Lighting Technicians
Francesco Pozzi
Marcello Lumaca
Romano Mosconi

Mezzi tecnici
Technical Aids
Movieland, Bologna
Technovision, Milano

Stampe fotografiche
Photographic prints
Sergio Arici
Francesco Grandati
(Colorzenith)

Il volume è stato realizzato
con il contributo di
This book was published with
the support of

I would like to thank all
those who have
contributed, directly or
indirectly, to the evolution
of this research and the
making of this volume:
my parents Carlo and
Edvige, Mino, Irma and
Carlo Bussolati,
Angelo Rossi,
Massimiliano Marrani,
Stefano Zanzucchi,
Stefano Mori,
Motonautica Parmense,
Paolo Zerbini,
Aimara Garlaschelli,
Luca and Marco Mazzieri,
Gino Sgreva,
Michele Bianchi,
Maria Grazia Villa,
Roberta Orio,
Massimo Finardi,
Luca Garimberti,
Giuseppina and
Mario Saccani,
Cristina and Marco Moretti,
Teatro delle Briciole,
Provincia di Parma,
Pro loco di Colorno
and the Aem staff who
supervised the shots

Special thanks go to
Moreno Gentili and
Francesco Schianchi for
their positive suggestions
and valuable friendship

Desidero ringraziare tutti
coloro che, direttamente
o indirettamente, hanno
contribuito all'evoluzione
di questa ricerca e alla
realizzazione di questo
volume: i miei genitori
Carlo ed Edvige, Mino,
Irma e Carlo Bussolati,
Angelo Rossi,
Massimiliano Marrani,
Stefano Zanzucchi,
Stefano Mori,
Motonautica Parmense,
Paolo Zerbini,
Aimara Garlaschelli,
Luca e Marco Mazzieri,
Gino Sgreva,
Michele Bianchi,
Maria Grazia Villa,
Roberta Orio,
Massimo Finardi,
Luca Garimberti,
Giuseppina e
Mario Saccani,
Cristina e Marco Moretti,
Teatro delle Briciole,
Provincia di Parma,
Pro loco di Colorno,
il personale Aem che ha
seguito le riprese

Un particolare
ringraziamento per i
costruttivi suggerimenti
e la preziosa amicizia a
Moreno Gentili e
Francesco Schianchi